U0137985

星级质感少女插画图鉴

gua 老师

著 / 绘

人民邮电出版社

北 京

图书在版编目（ＣＩＰ）数据

颜·色：星级质感少女插画图鉴 / gua老师著、绘
. -- 北京：人民邮电出版社，2023.7（2024.6重印）
ISBN 978-7-115-60180-3

Ⅰ．①颜… Ⅱ．①g… Ⅲ．①插图(绘画)－作品集－
中国－现代 Ⅳ．①J228.5

中国版本图书馆CIP数据核字(2022)第187722号

内 容 提 要

少女是这个世界上最可爱的事物之一，她们拥有精致的面容、美美的服饰，还有清澈的眼神。如果能用画笔画出动人的少女，那该是一件多么美好的事情。

本书作者gua老师十分擅长绘制唯美、可爱、极具梦幻感的少男、少女，这是gua老师的第一部个人作品插画集，收录了gua老师绘制的插画作品。全书分为美少女、十二生肖、十二星座、本草拟人、古风少女、双人和小小女神等7个主题，共计百余幅插画，每一幅插画都拥有精美的画面和明亮的颜色。

本书适合喜欢甜美少女插画的读者阅读、临摹及收藏。

♦ 著 ／绘 gua 老师
　　责任编辑 闫 妍
　　责任印制 周昇亮

◆ 人民邮电出版社出版发行 　北京市丰台区成寿寺路 11 号
　邮编 100164 　电子邮件 315@ptpress.com.cn
　网址 https://www.ptpress.com.cn
　北京九天鸿程印刷有限责任公司印刷

◆ 开本：889×1194 1/16
　印张：8.25 　　　　　　　2023 年 7 月第 1 版
　字数：119 千字 　　　　　2024 年 6 月北京第 6 次印刷

定价：128.00 元

读者服务热线：（010）81055296 印装质量热线：（010）81055316
反盗版热线：（010）81055315
广告经营许可证：京东市监广登字 20170147 号

目录

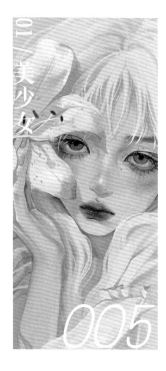
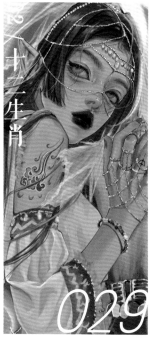
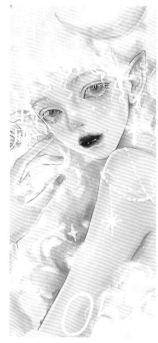
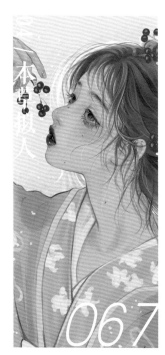
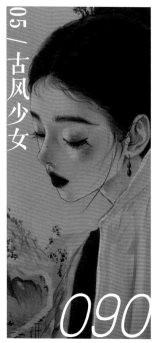
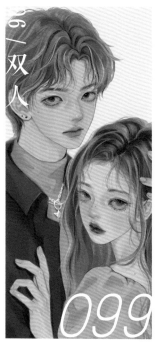
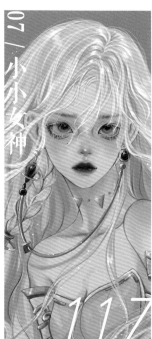

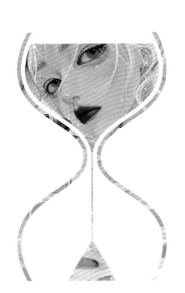

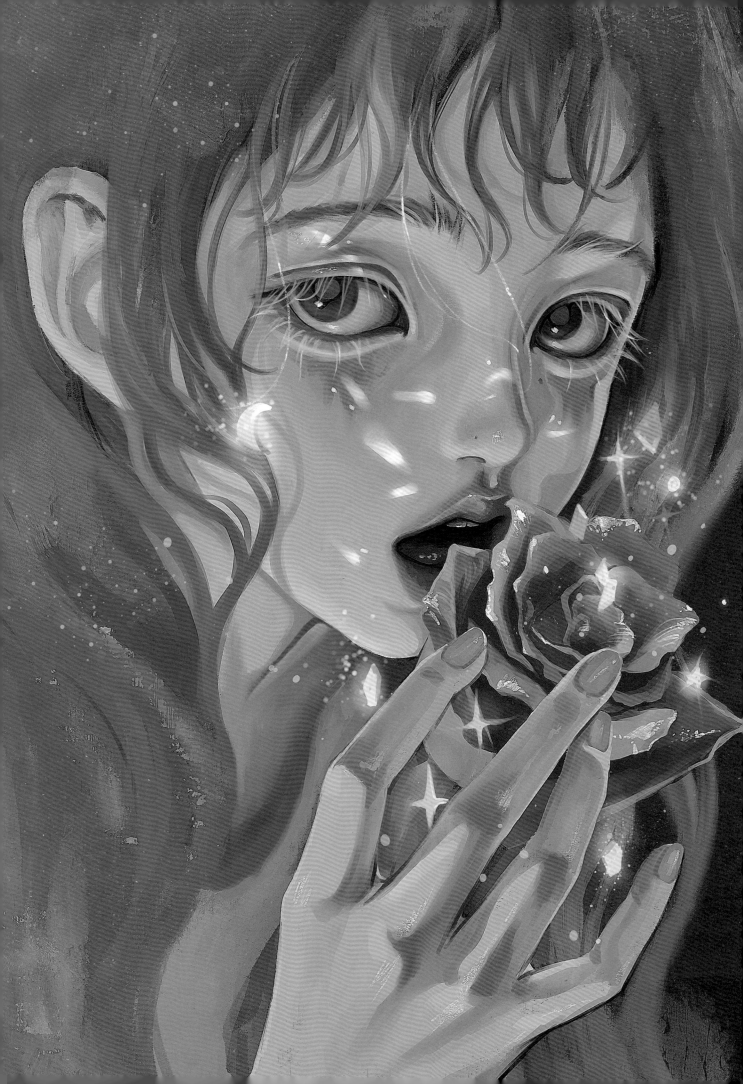

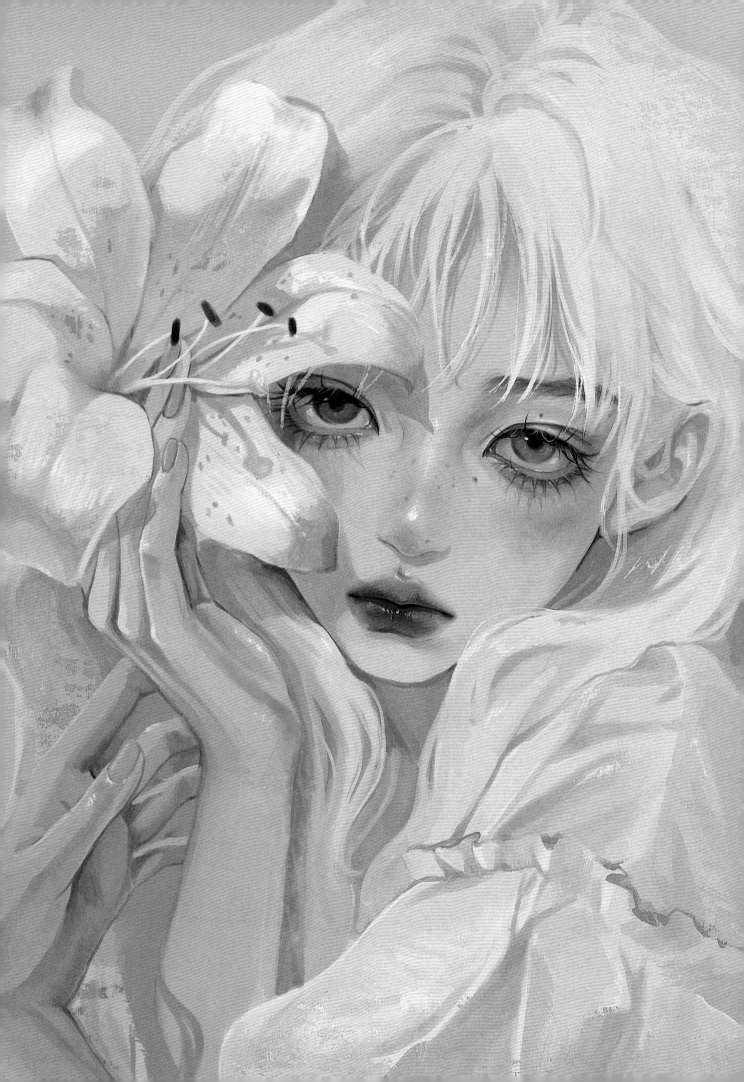

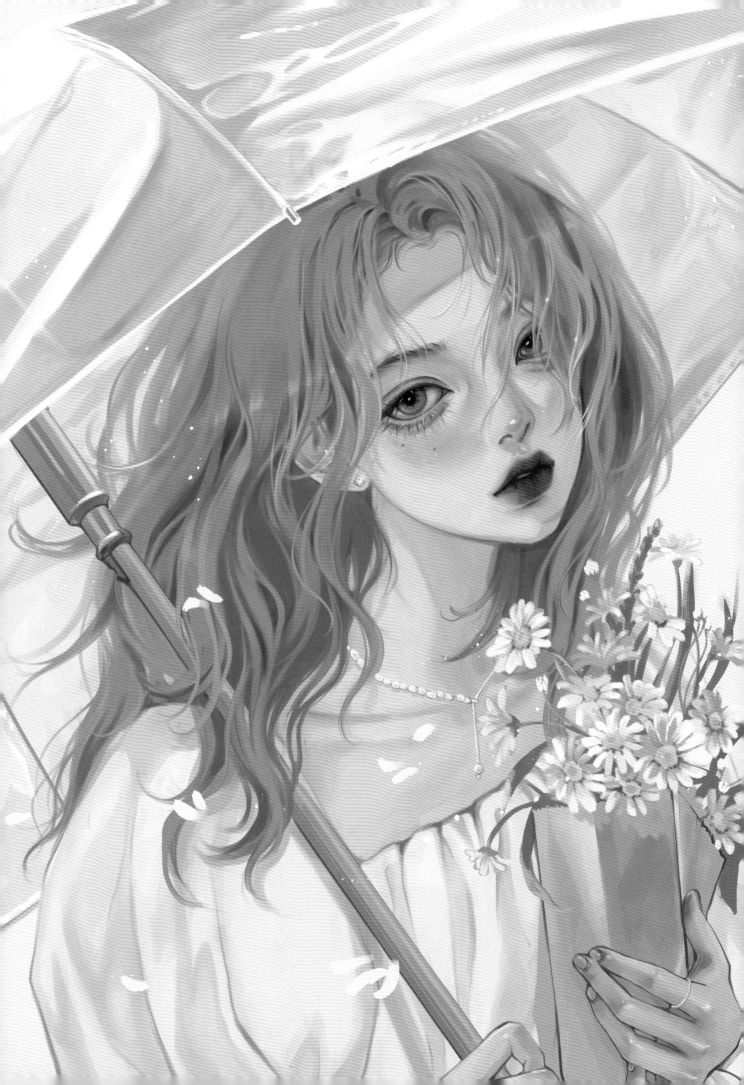

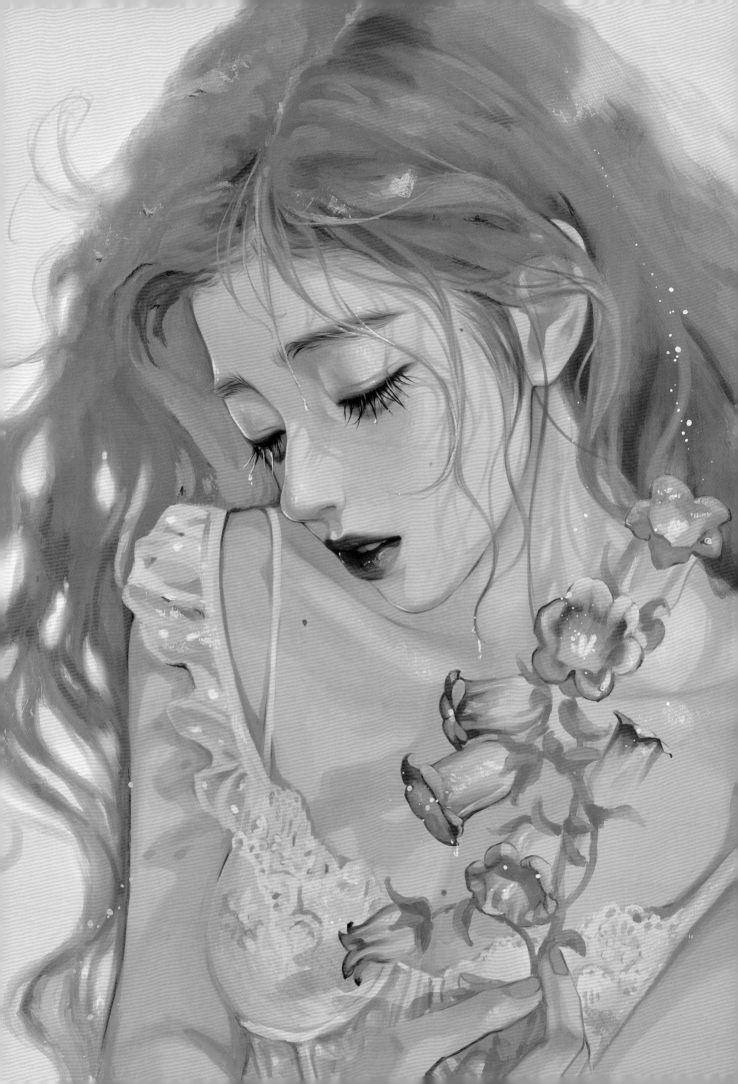

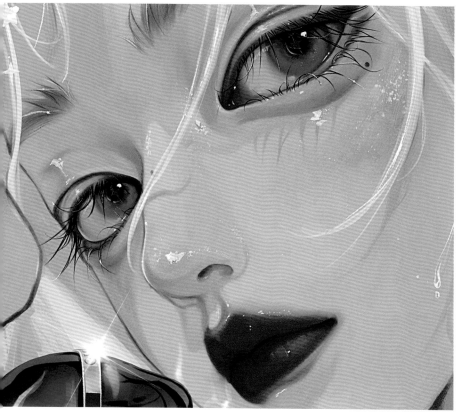
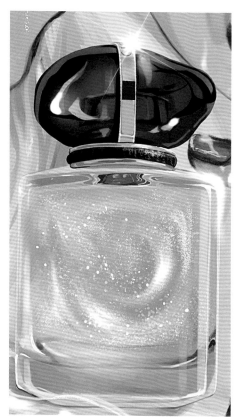

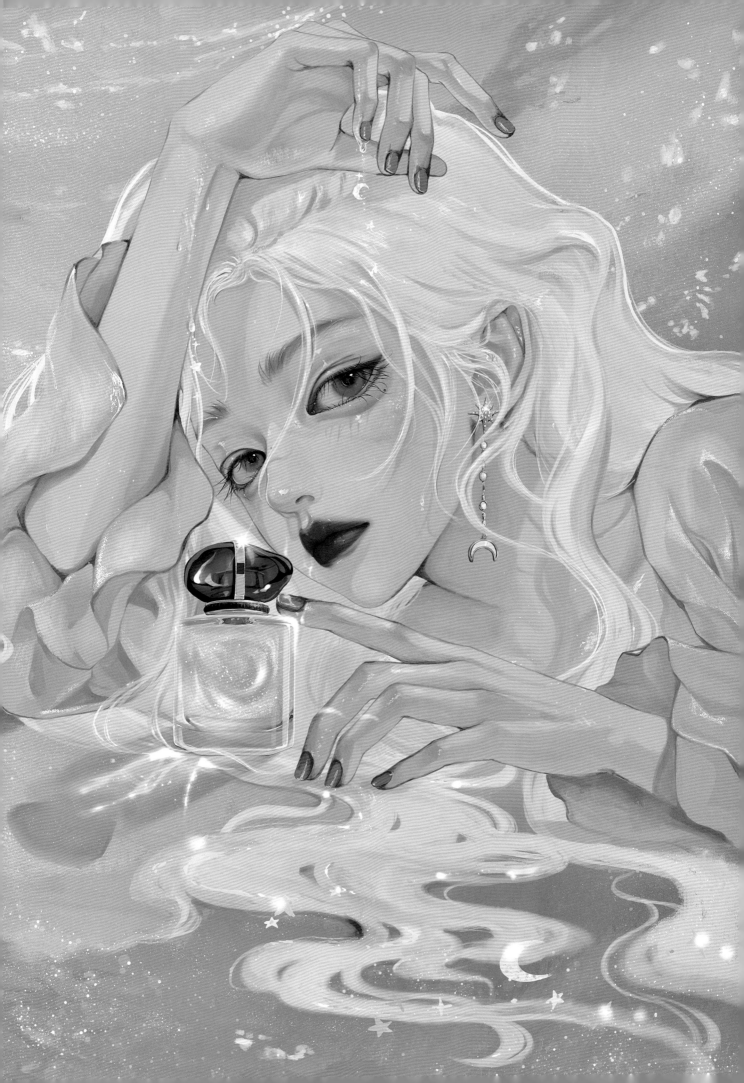

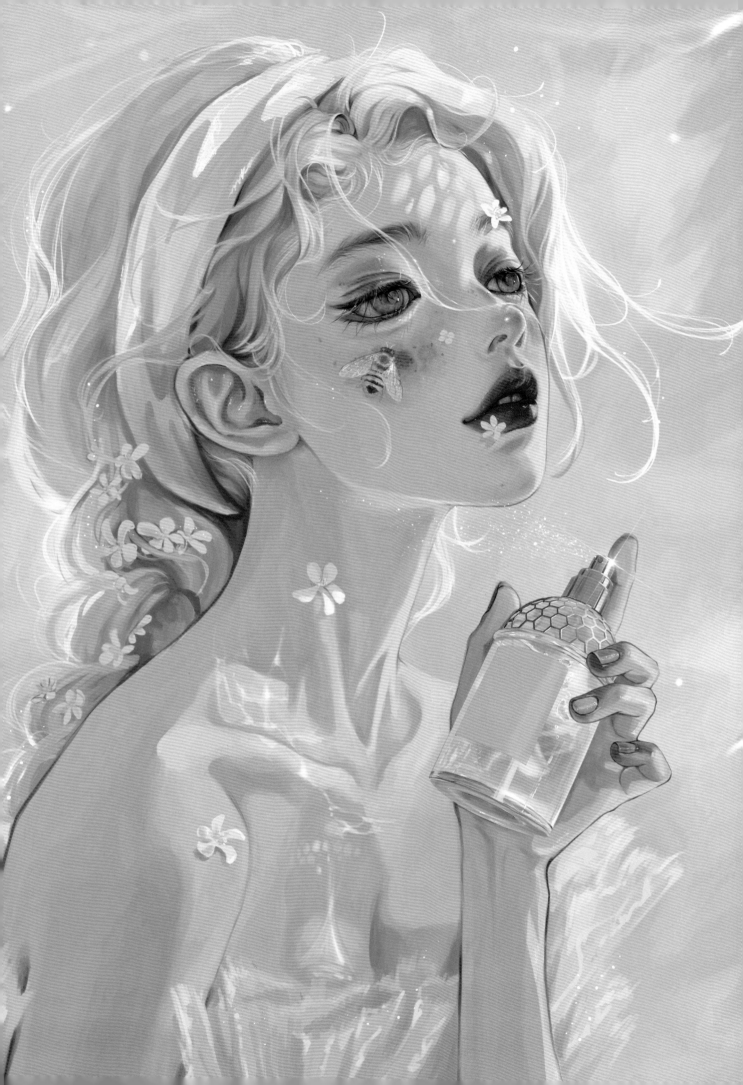

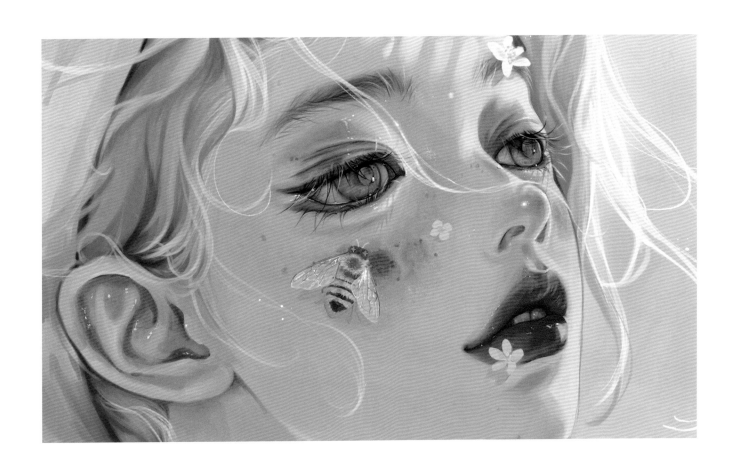

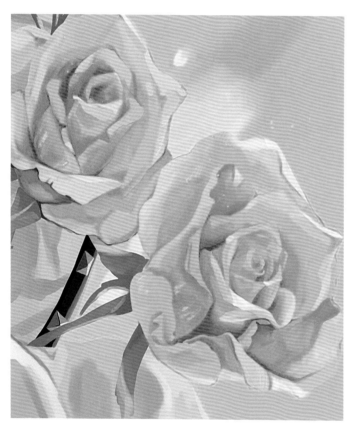
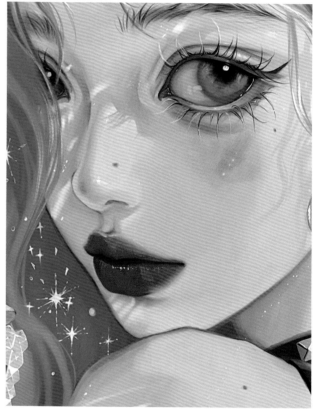

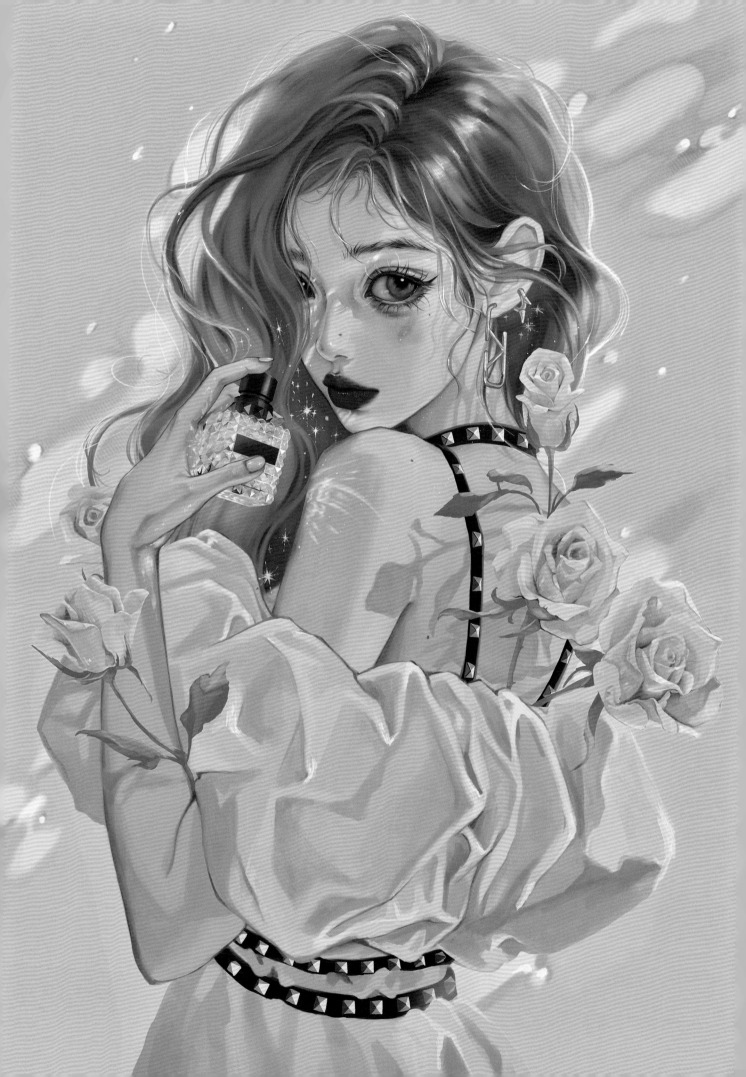

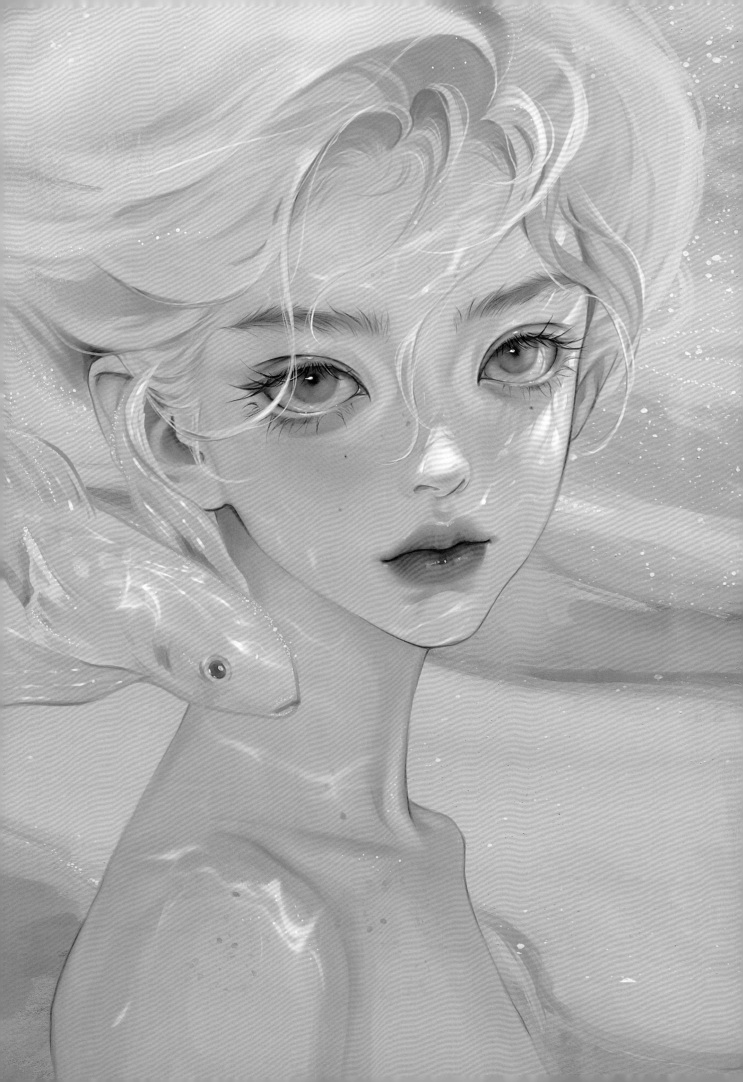

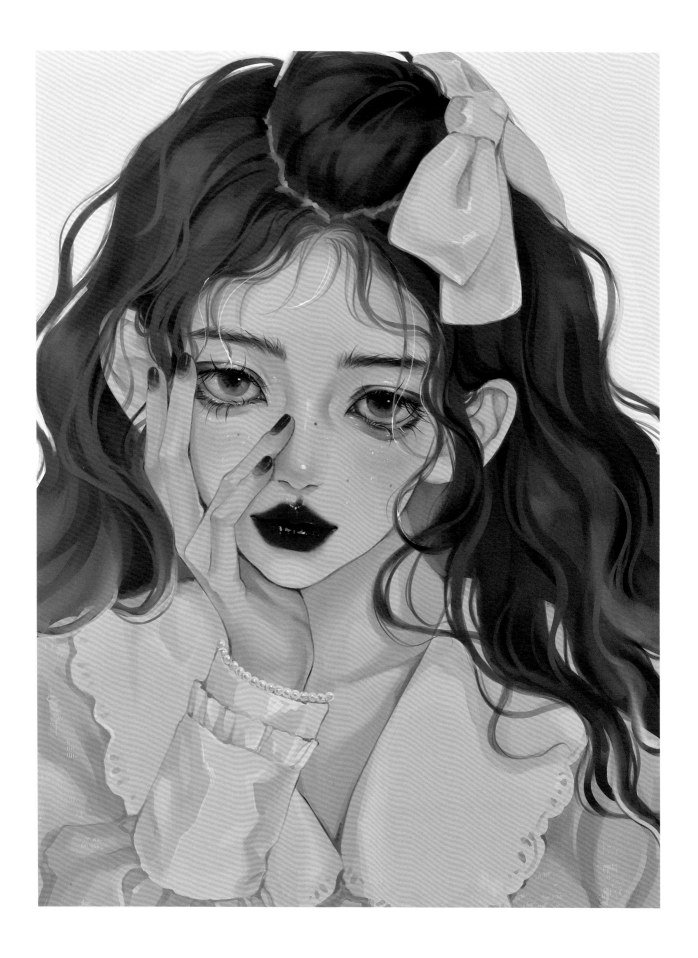

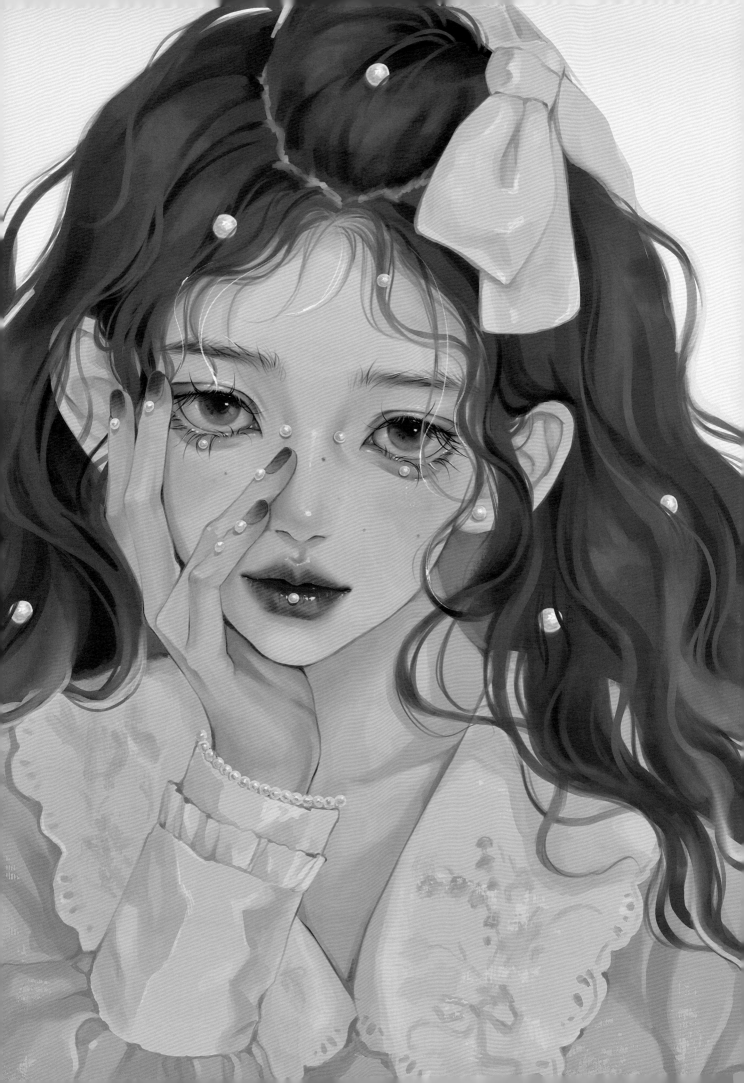

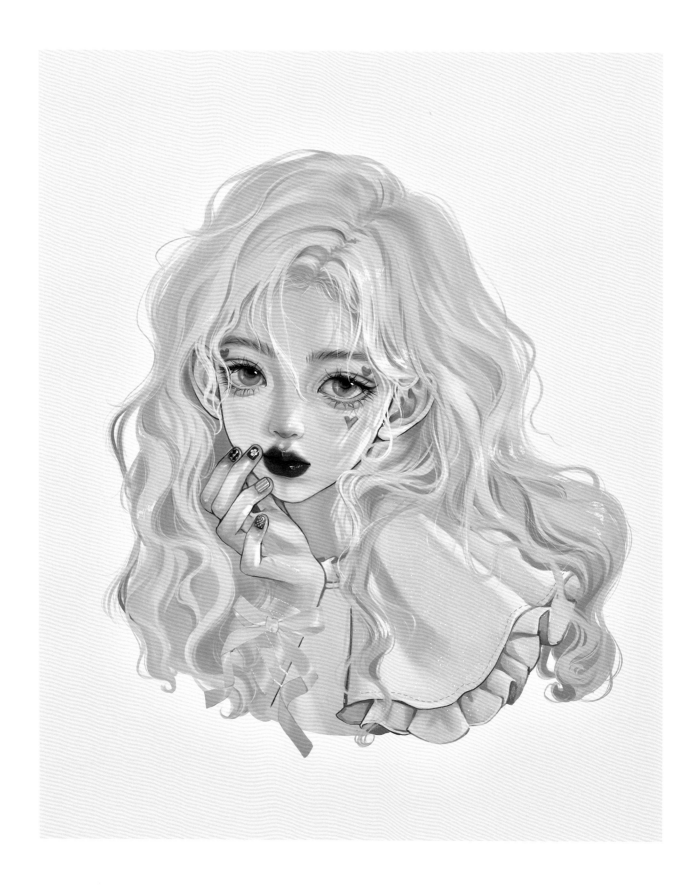

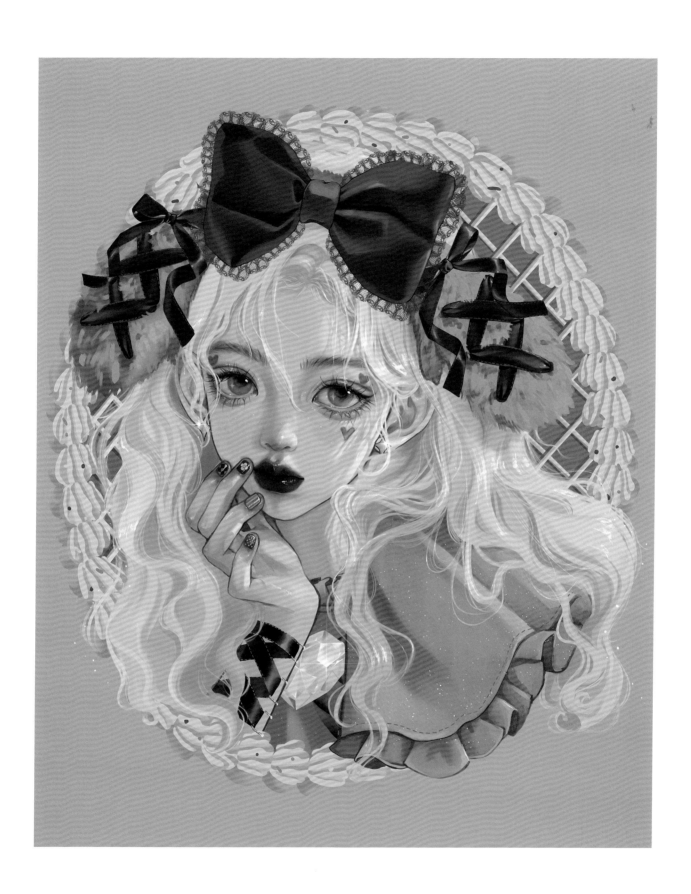

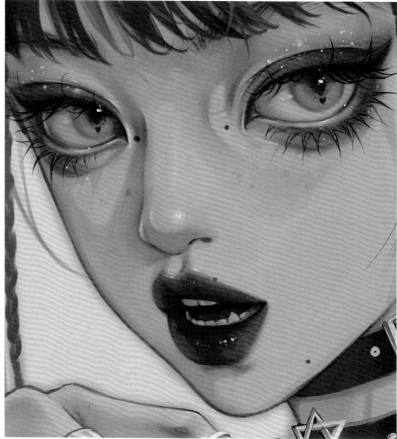

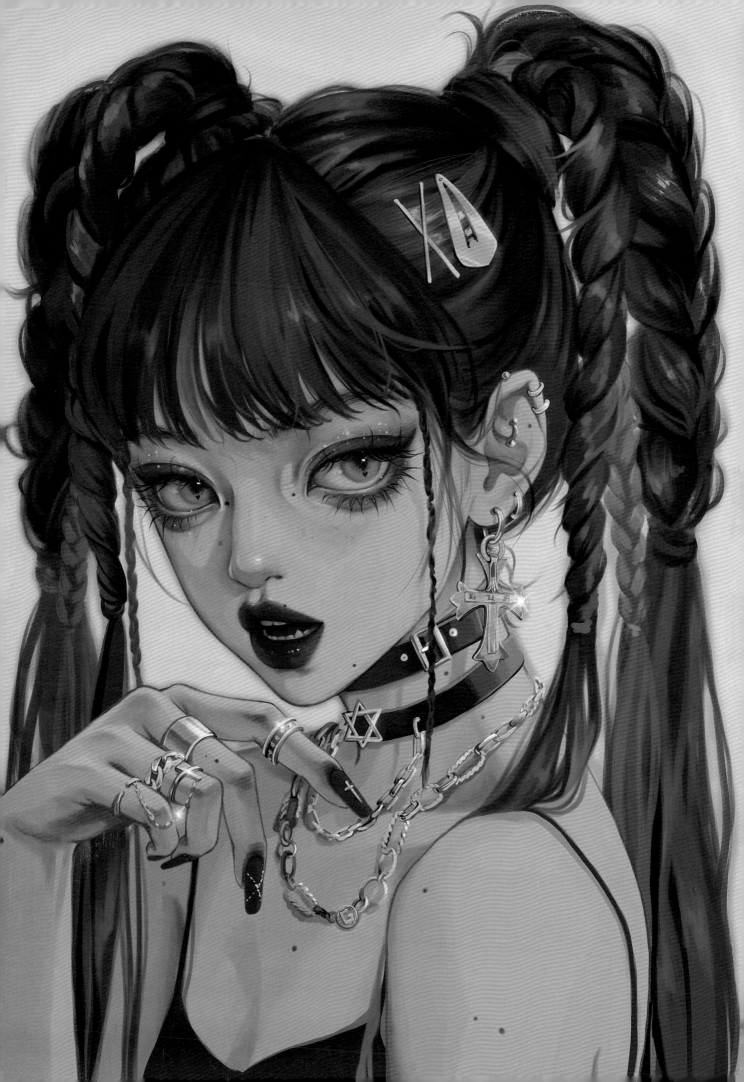

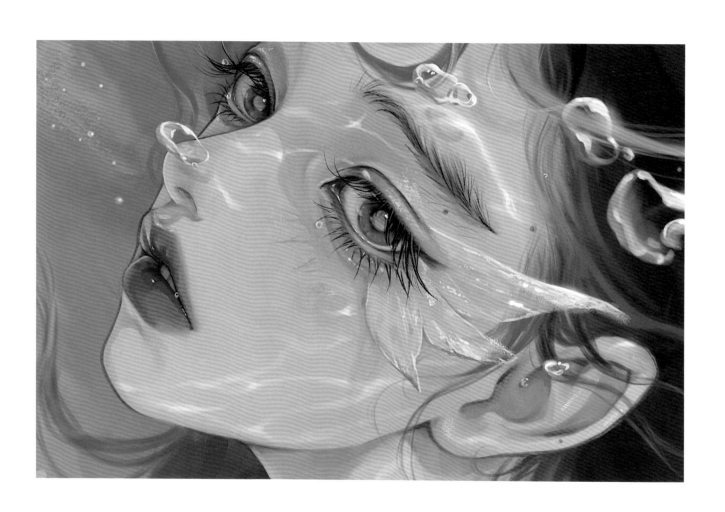

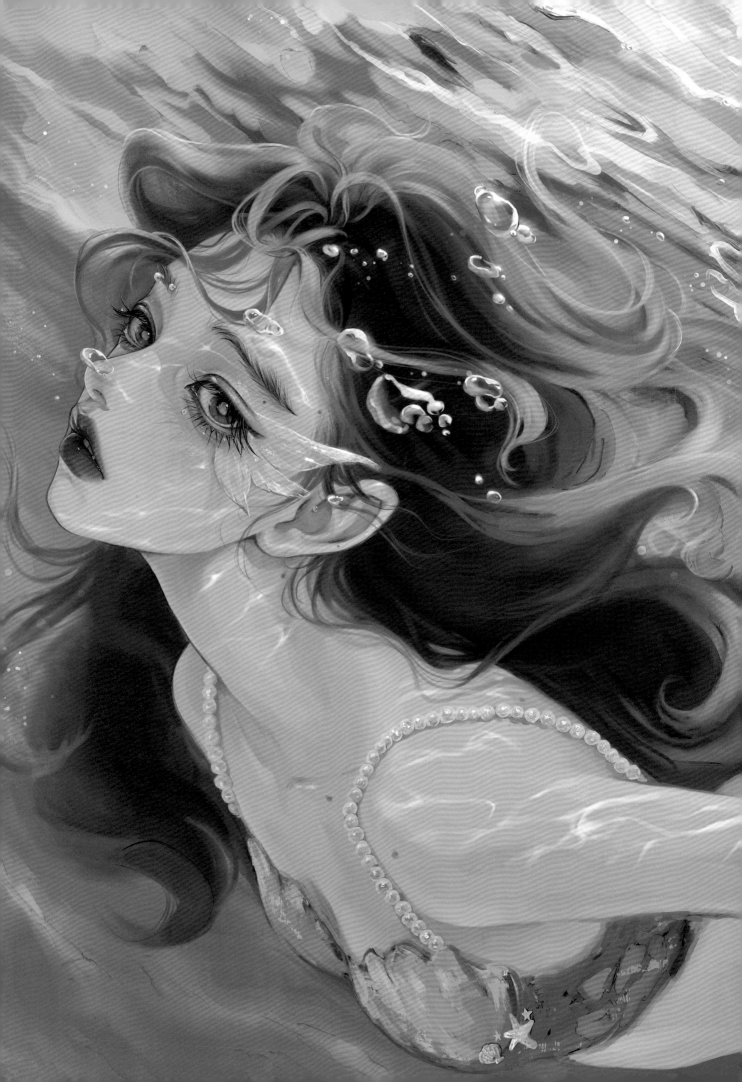

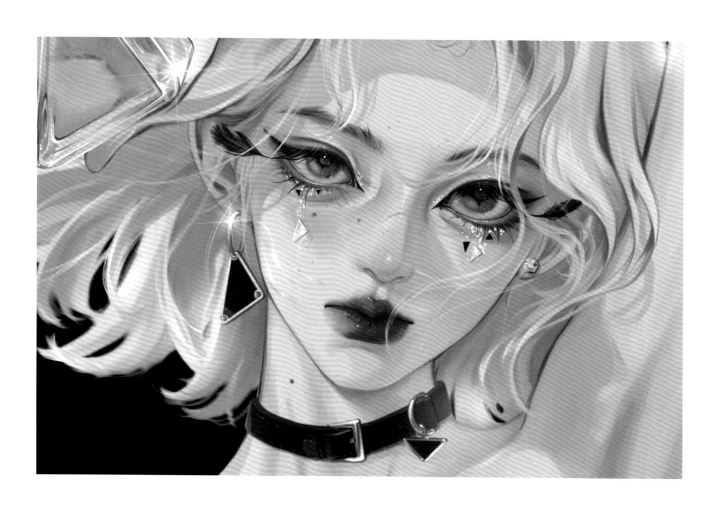

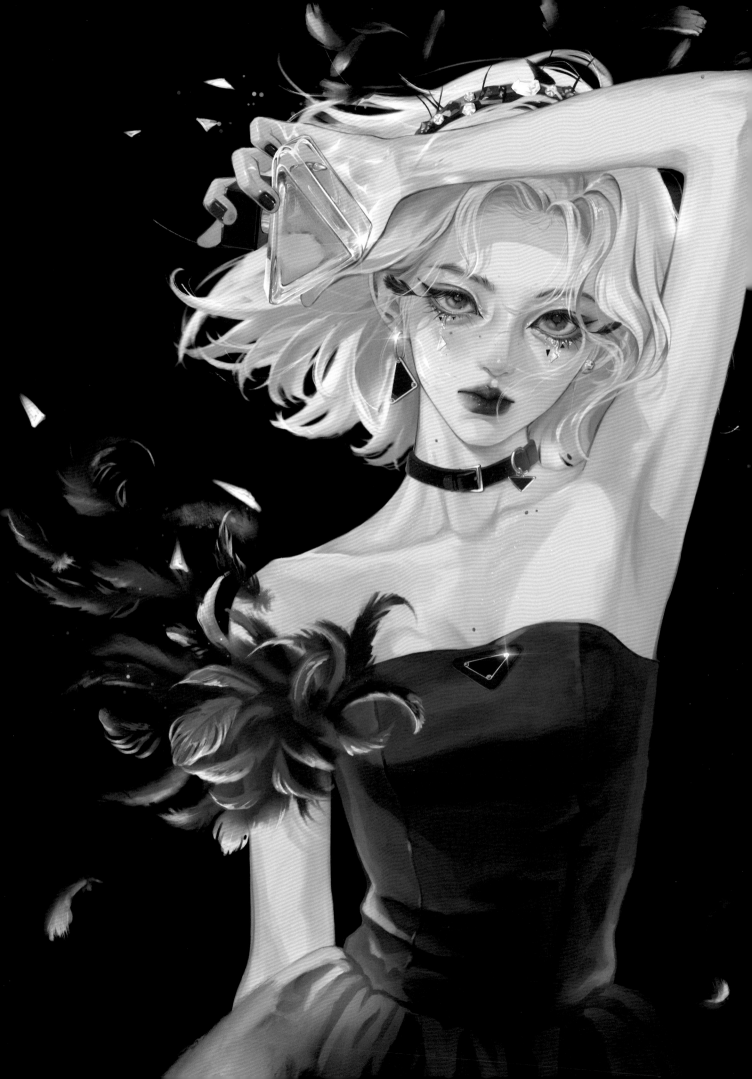

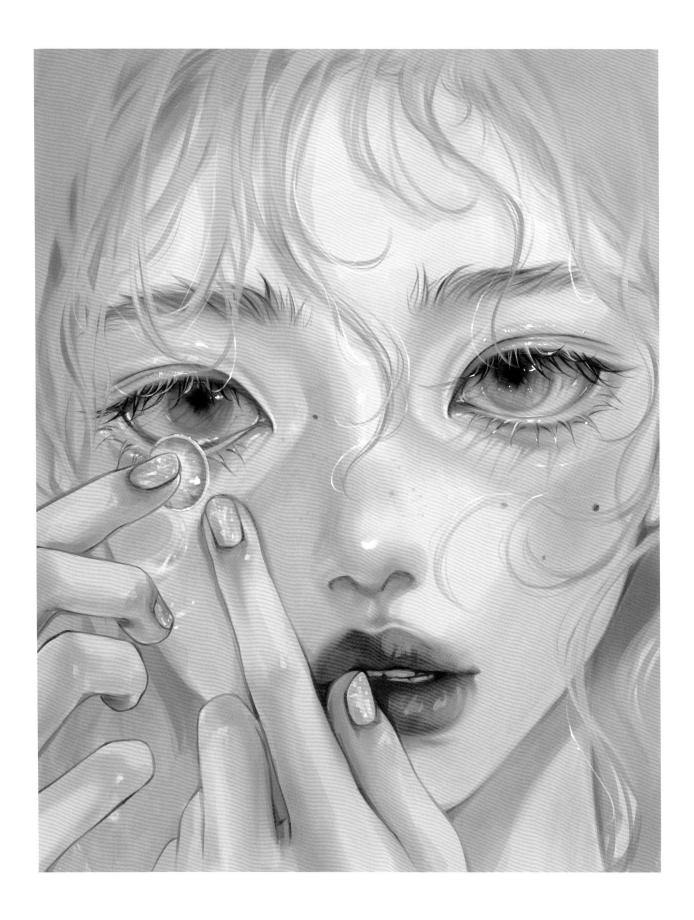

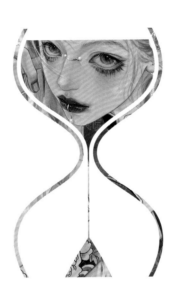

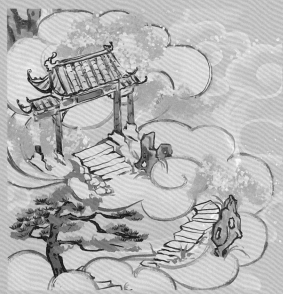

/子 鼠

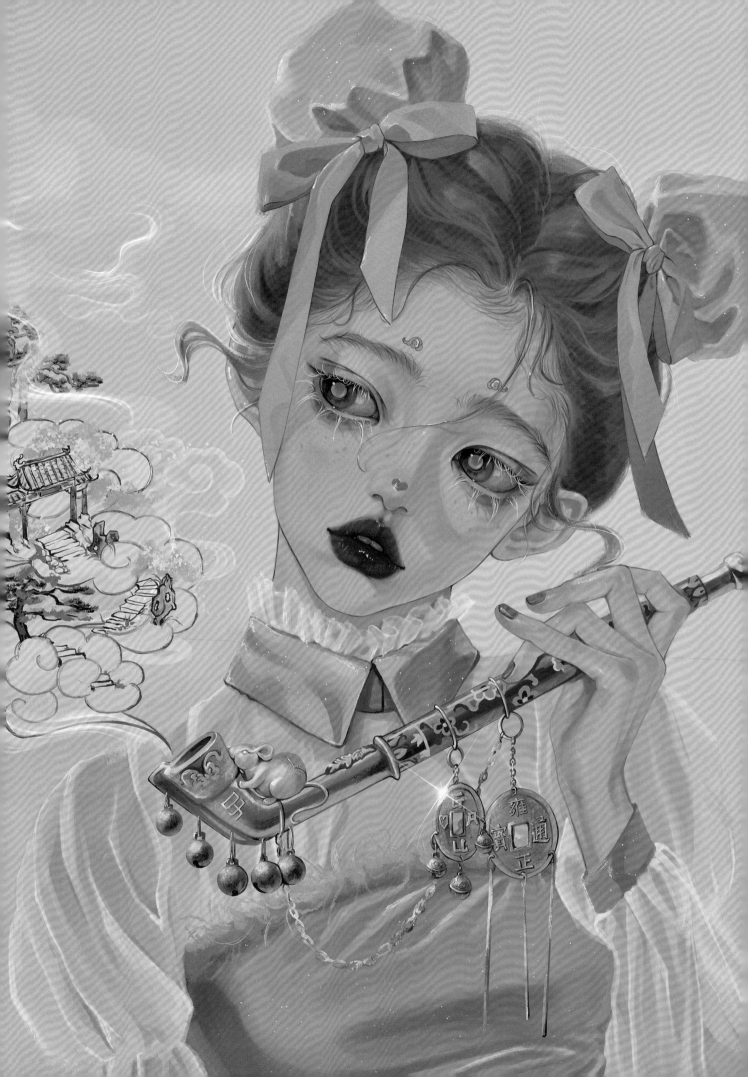

/ 丑 牛

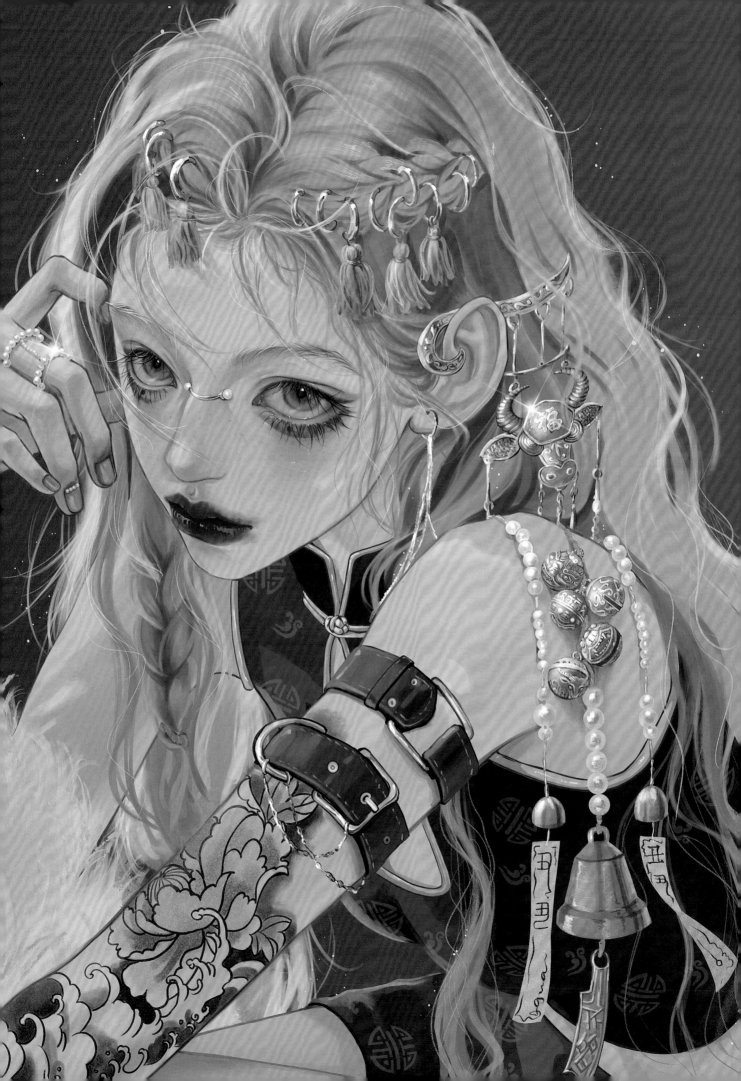

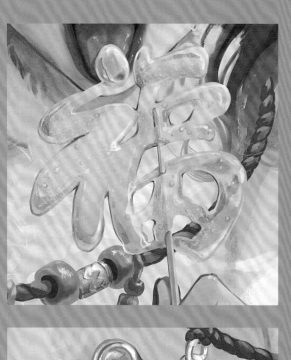
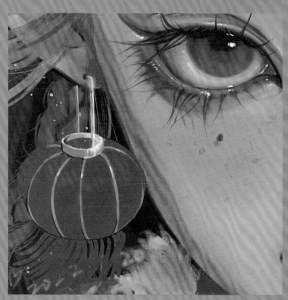
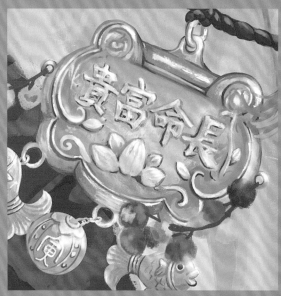
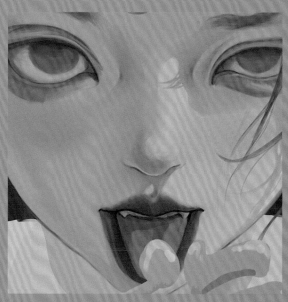

/ 寅 虎

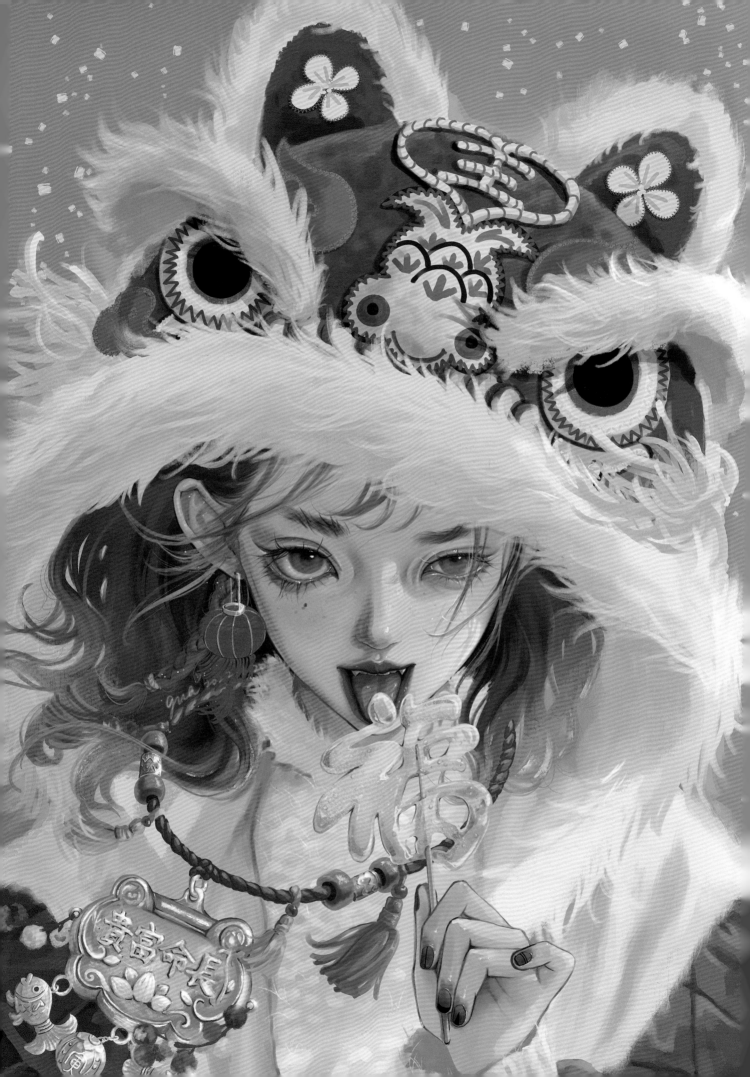

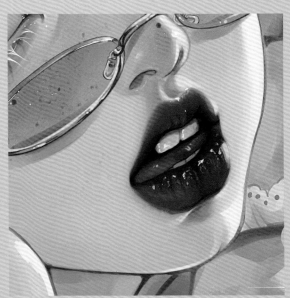

/ 卯 兔

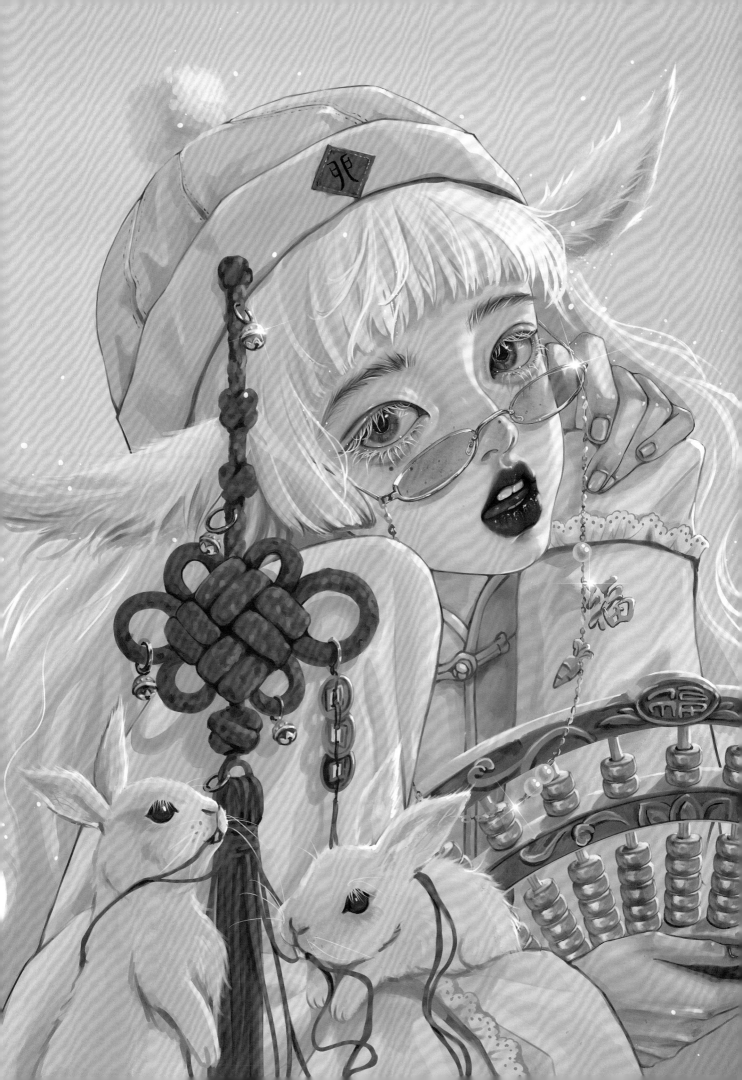

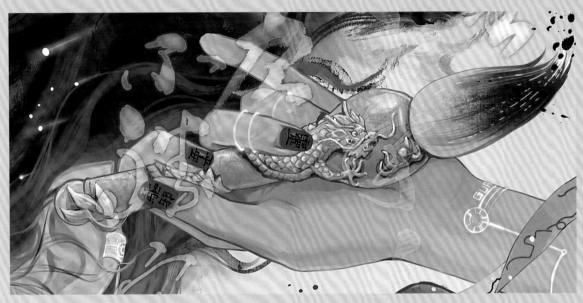

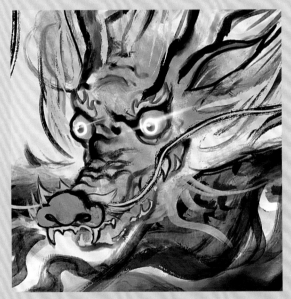

/ 辰 龙

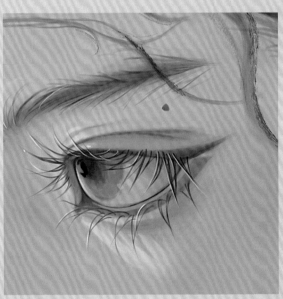

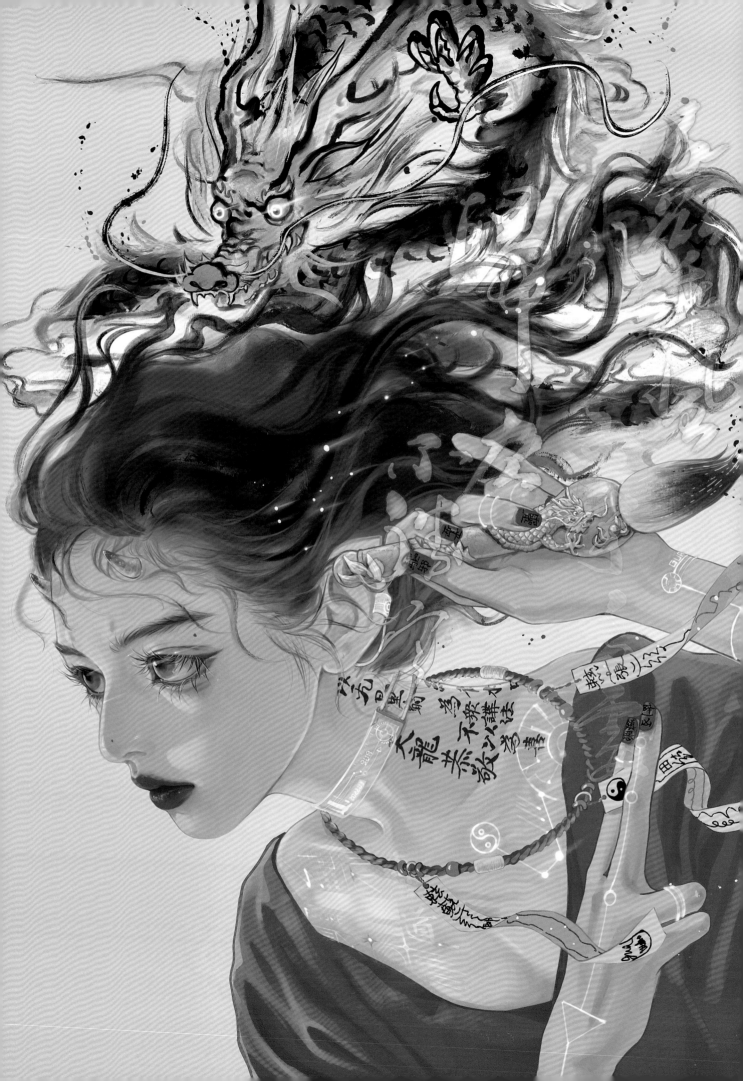

/巳 蛇

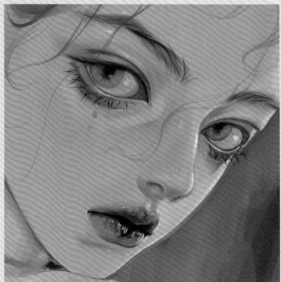

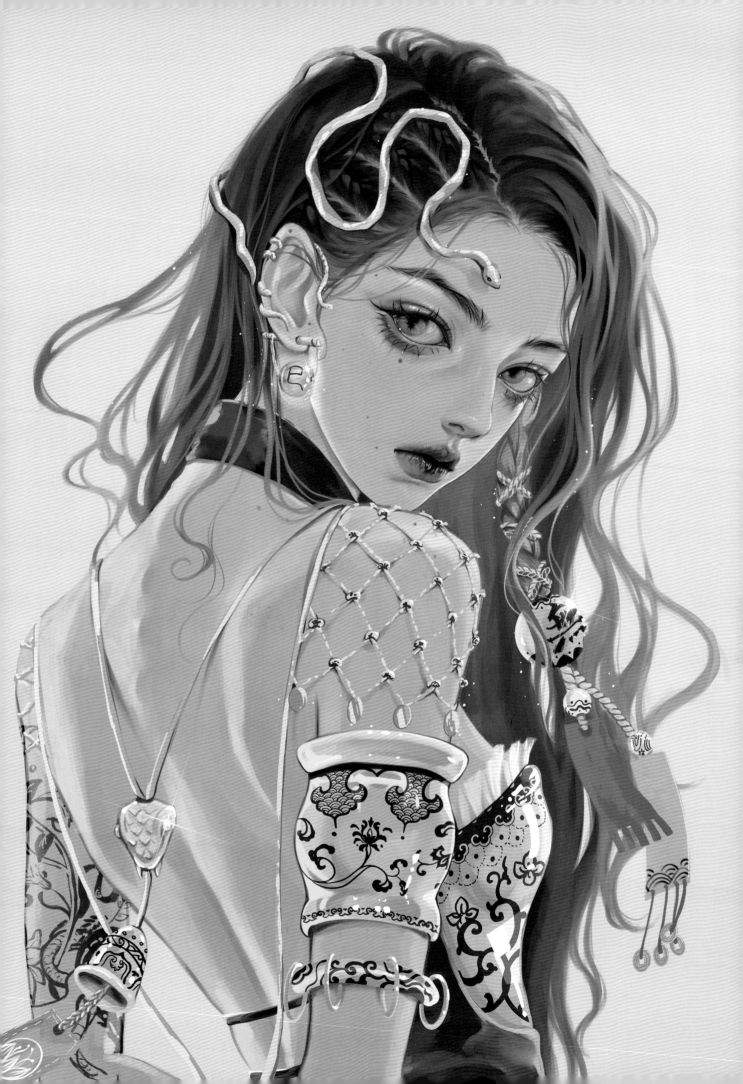

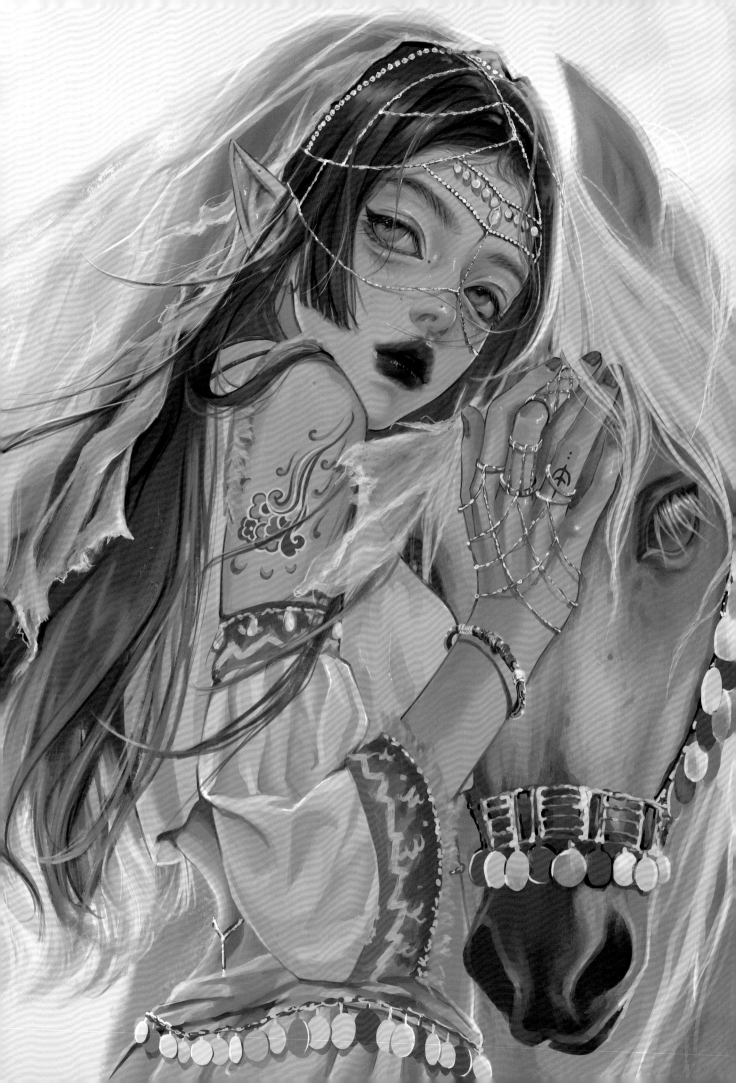

/未羊

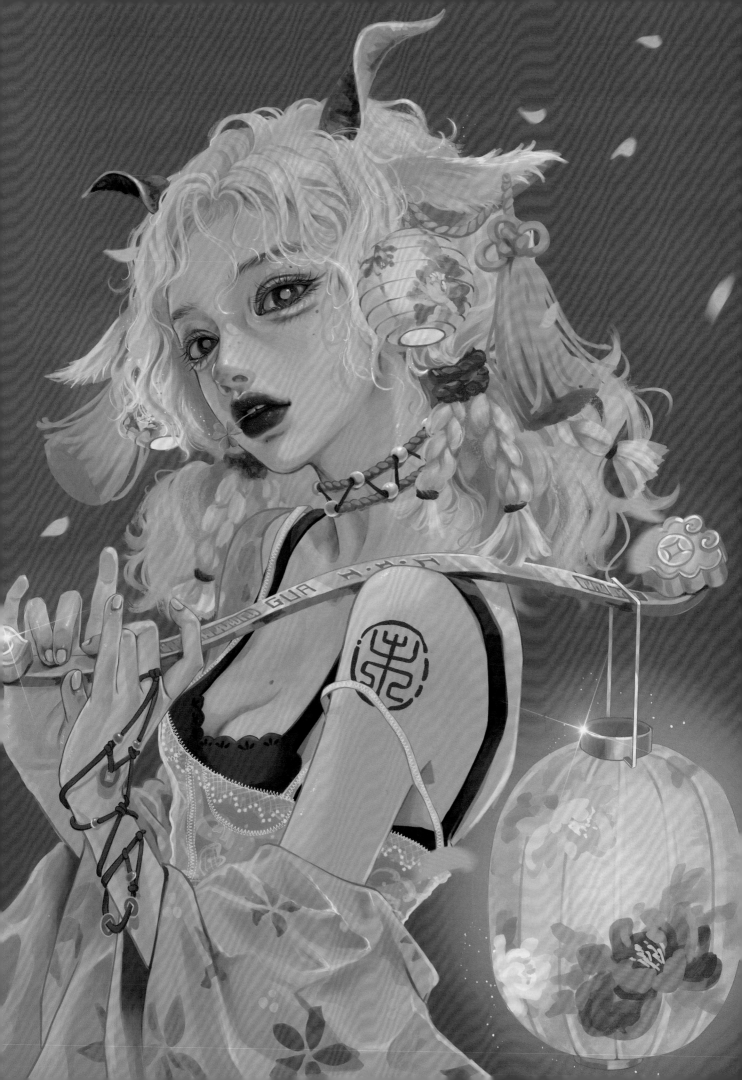

/ 申　猴

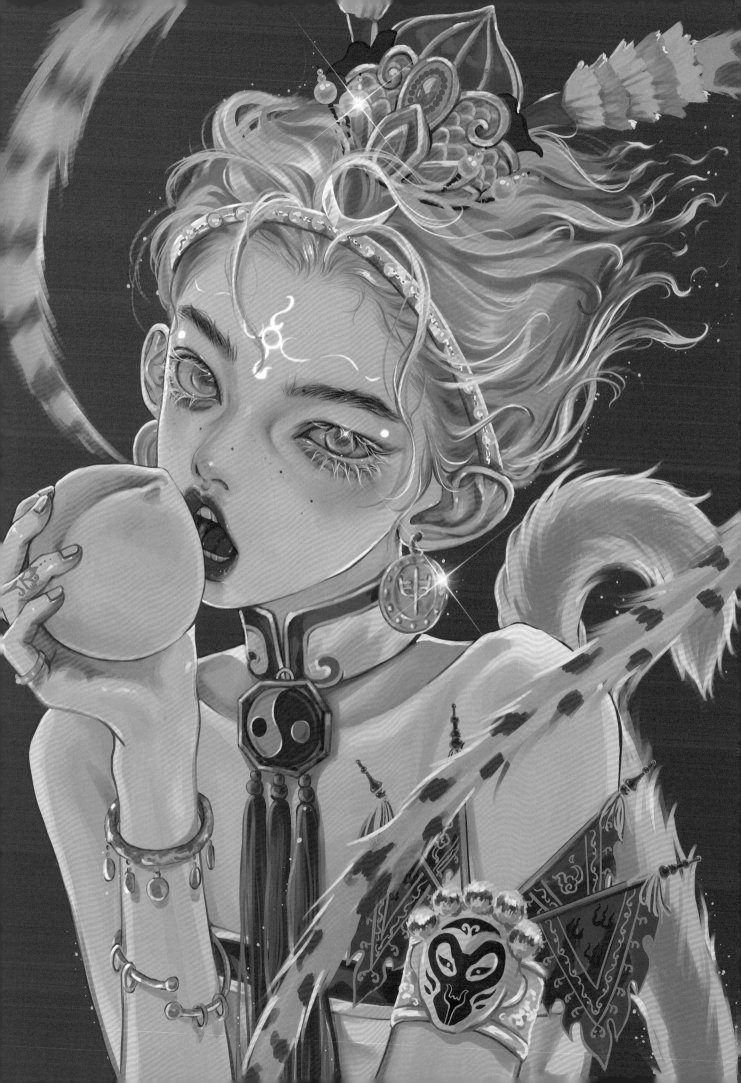

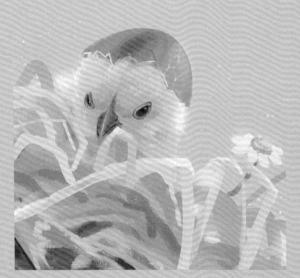

/ 酉 鸡

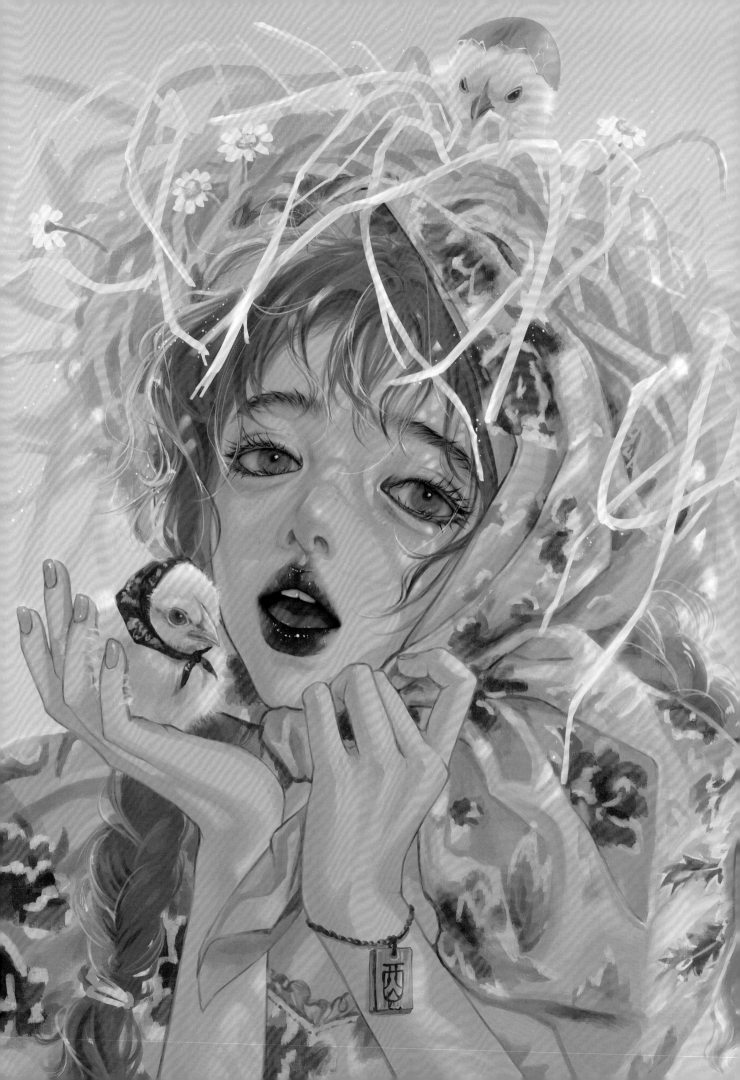

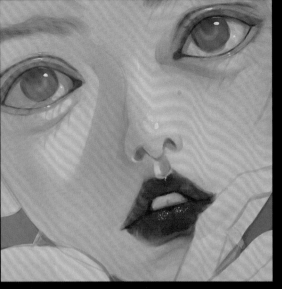

/ 戌　狗

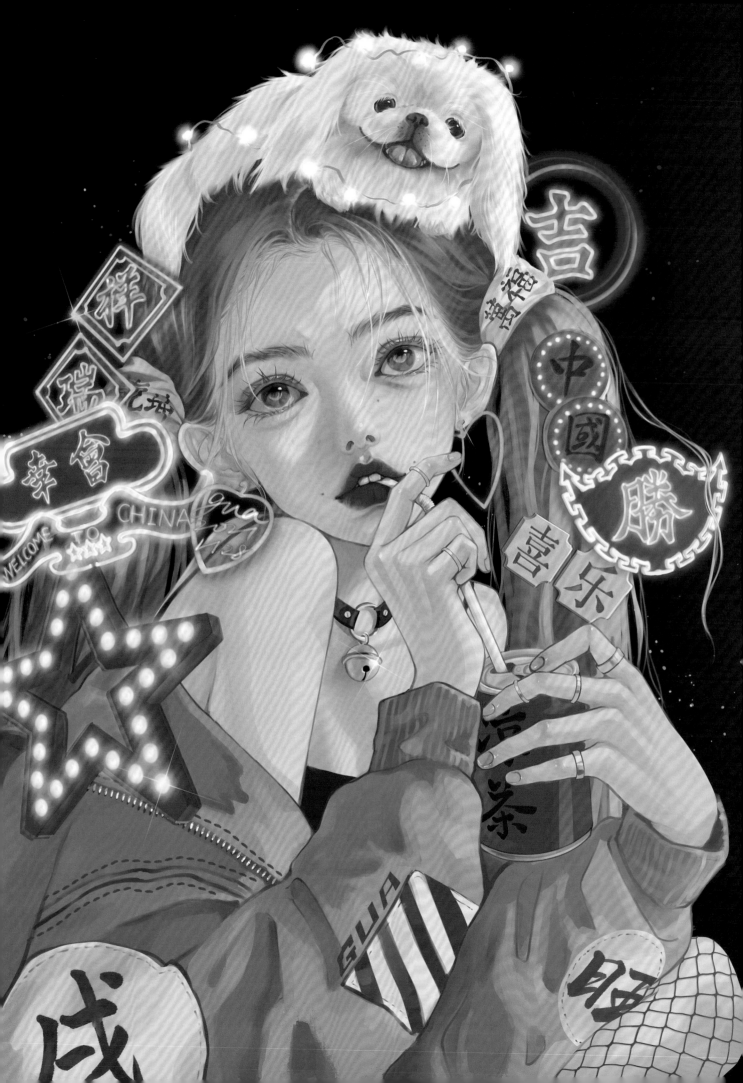

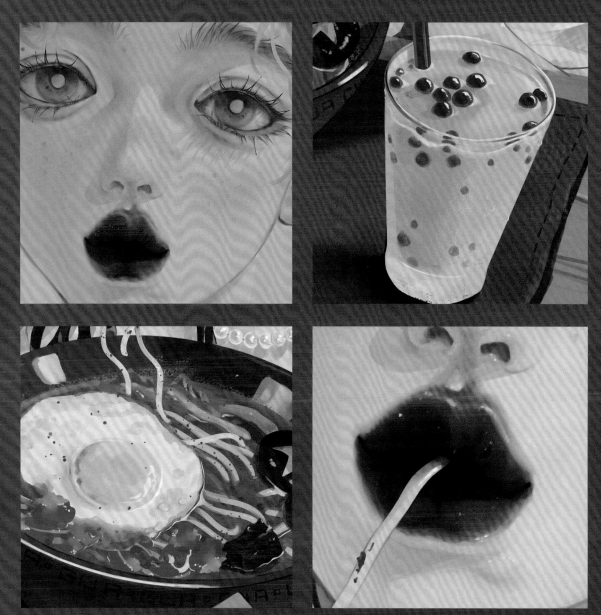

/ 亥 猪

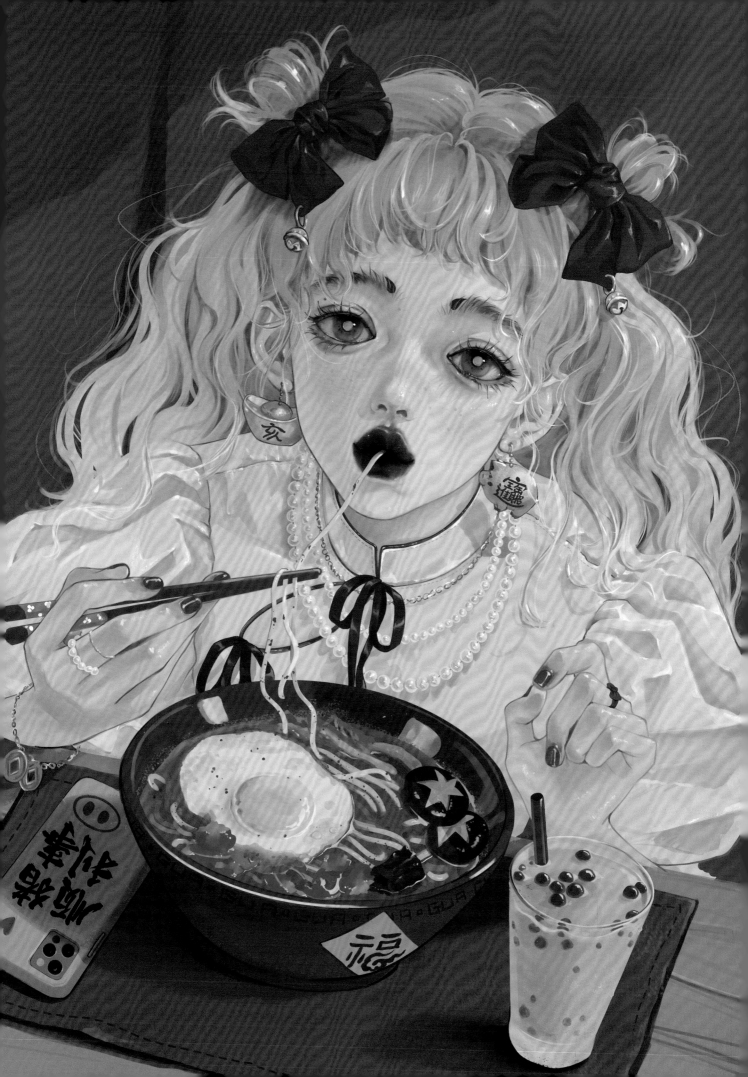

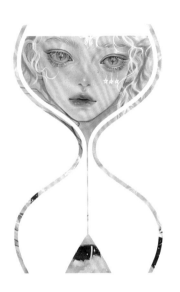

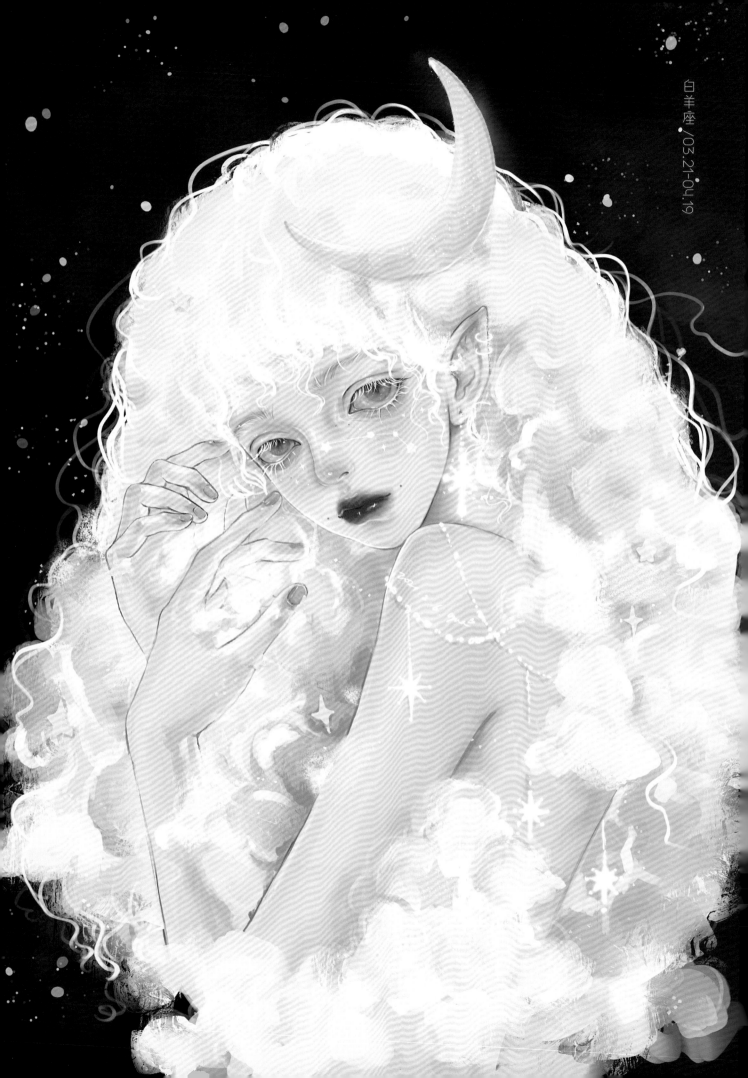

白羊座 /03.21-04.19

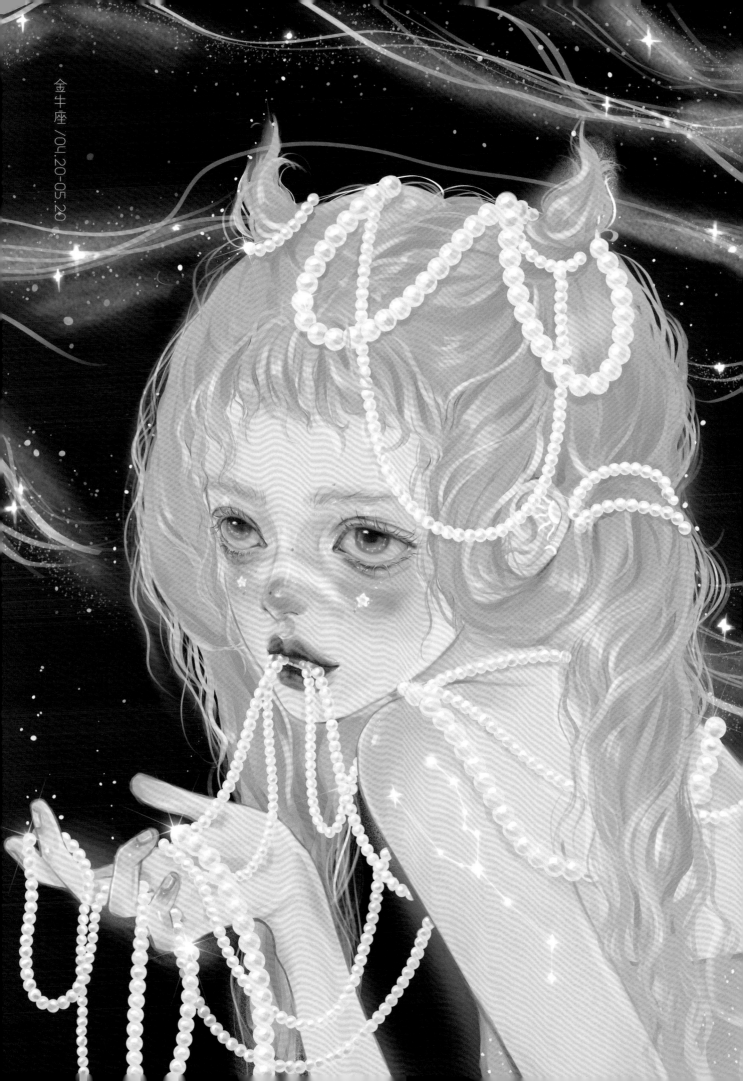

金牛座 /04.20-05.20

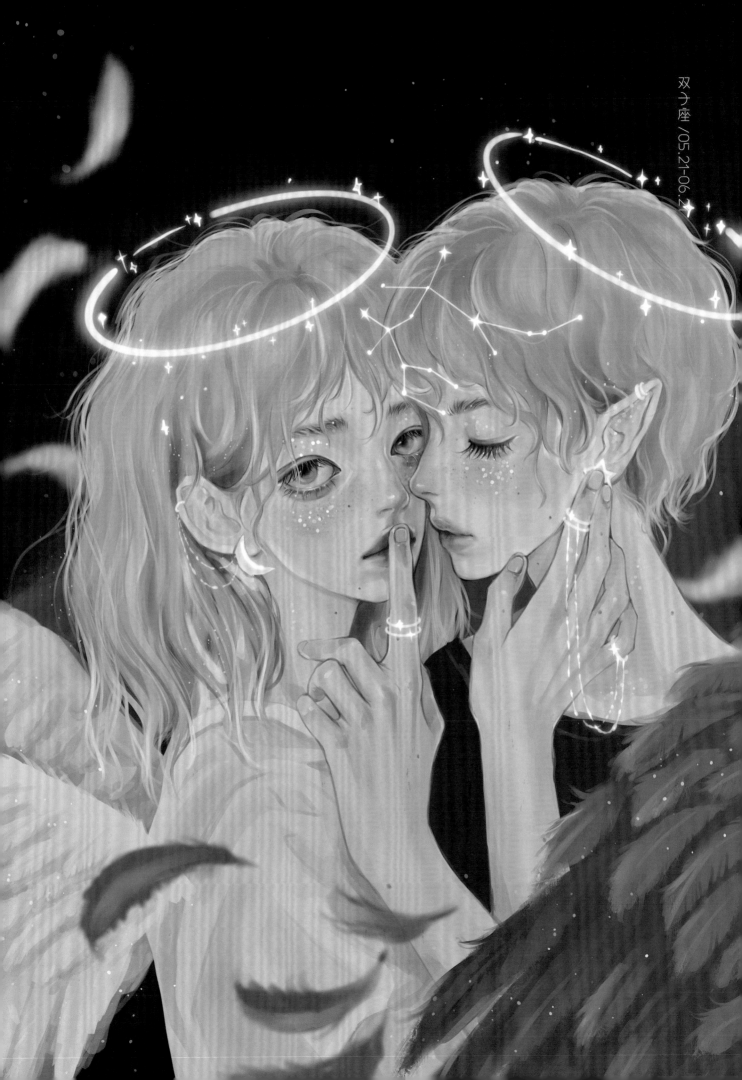

双子座 /05.21-06.2

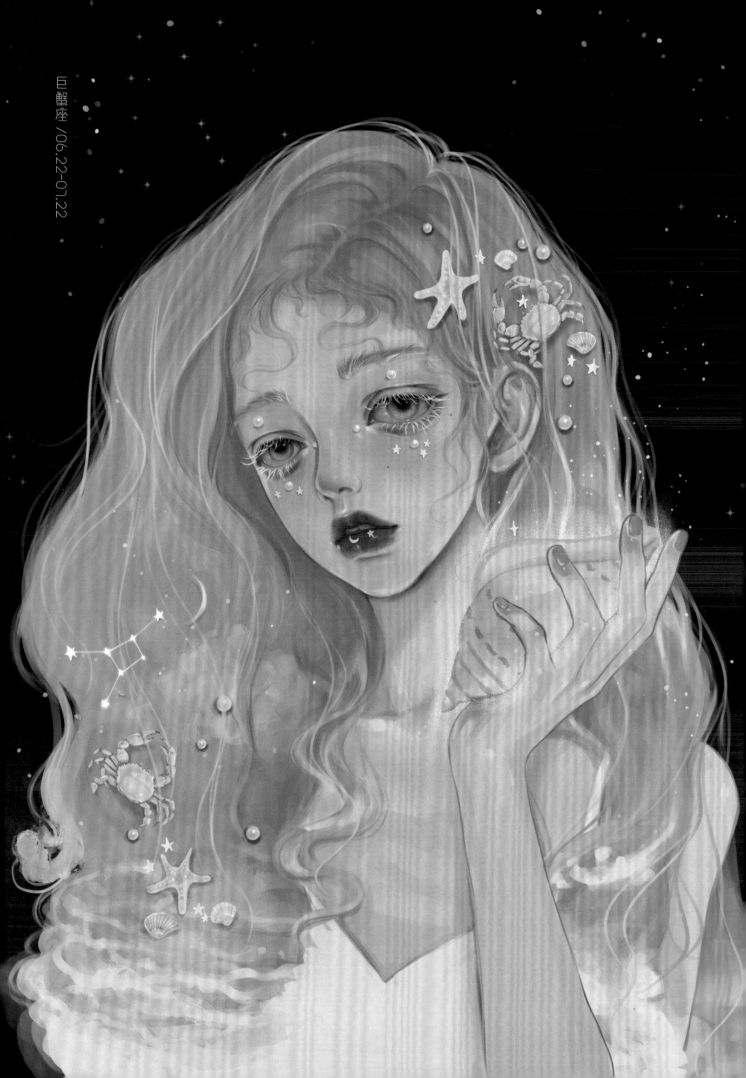
巨蟹座 /06.22-07.22

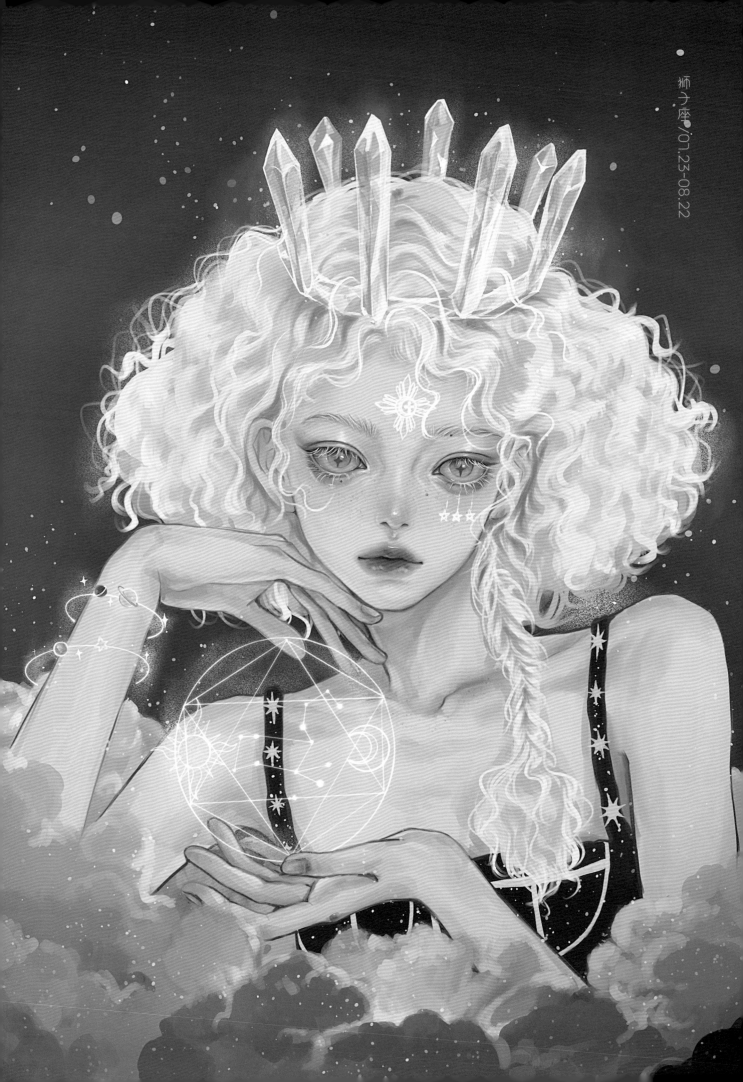

狮子座/07.23-08.22

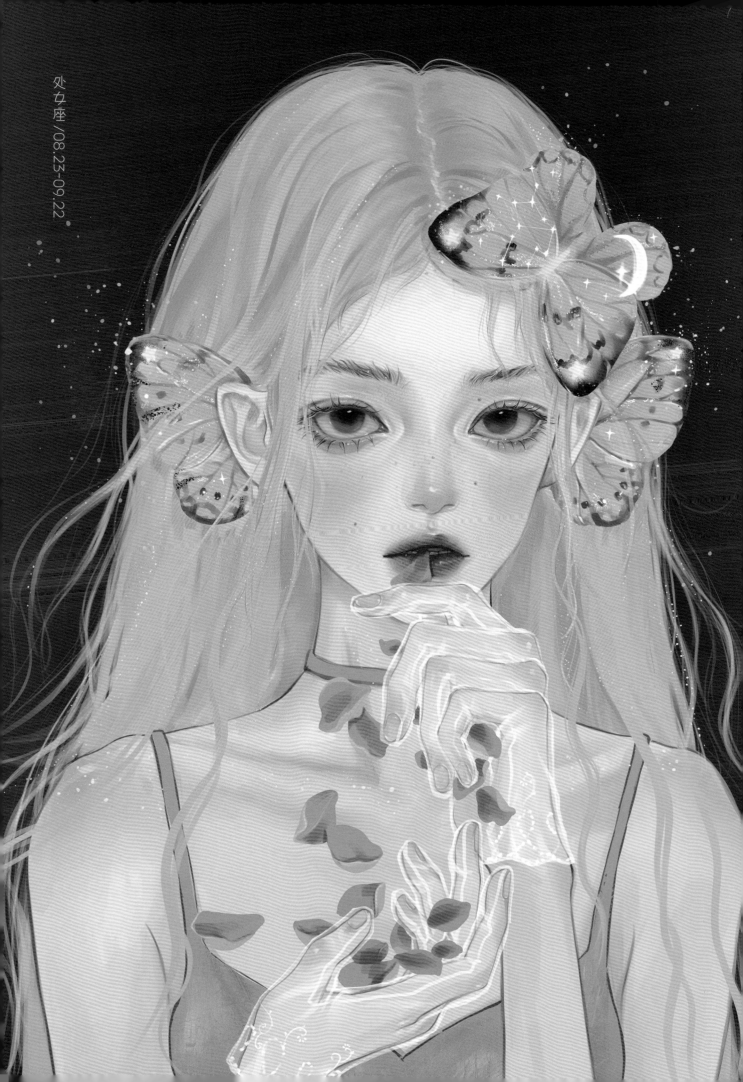

处女座/08.23-09.22

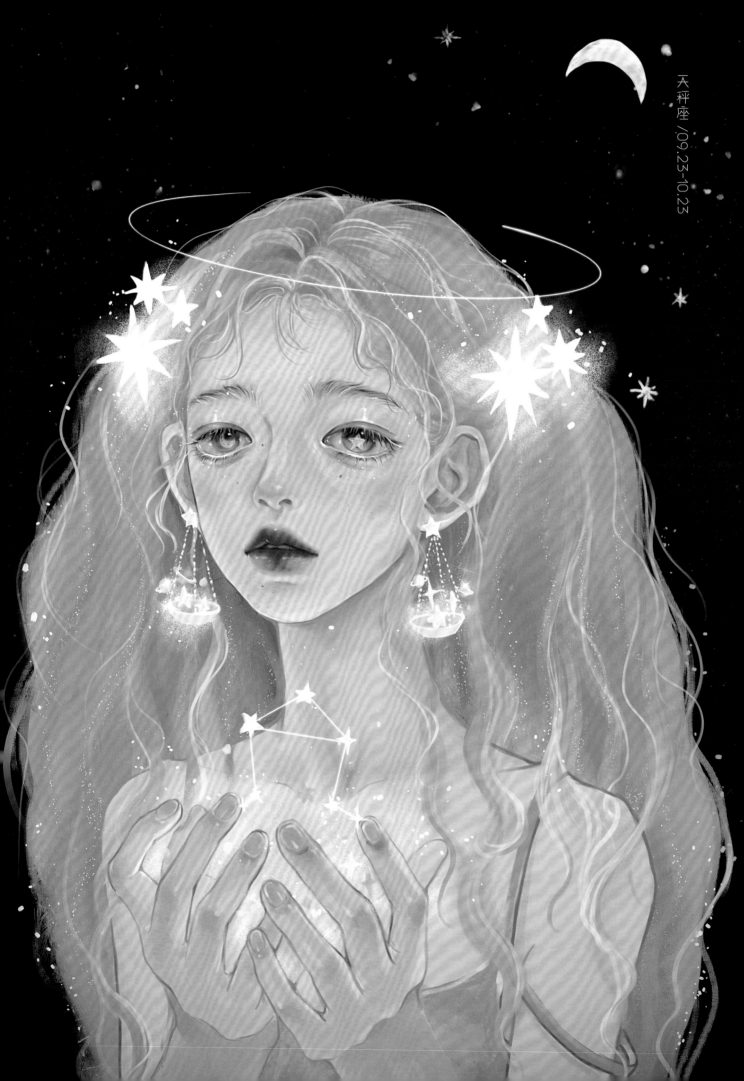

天秤座 /09.23-10.23

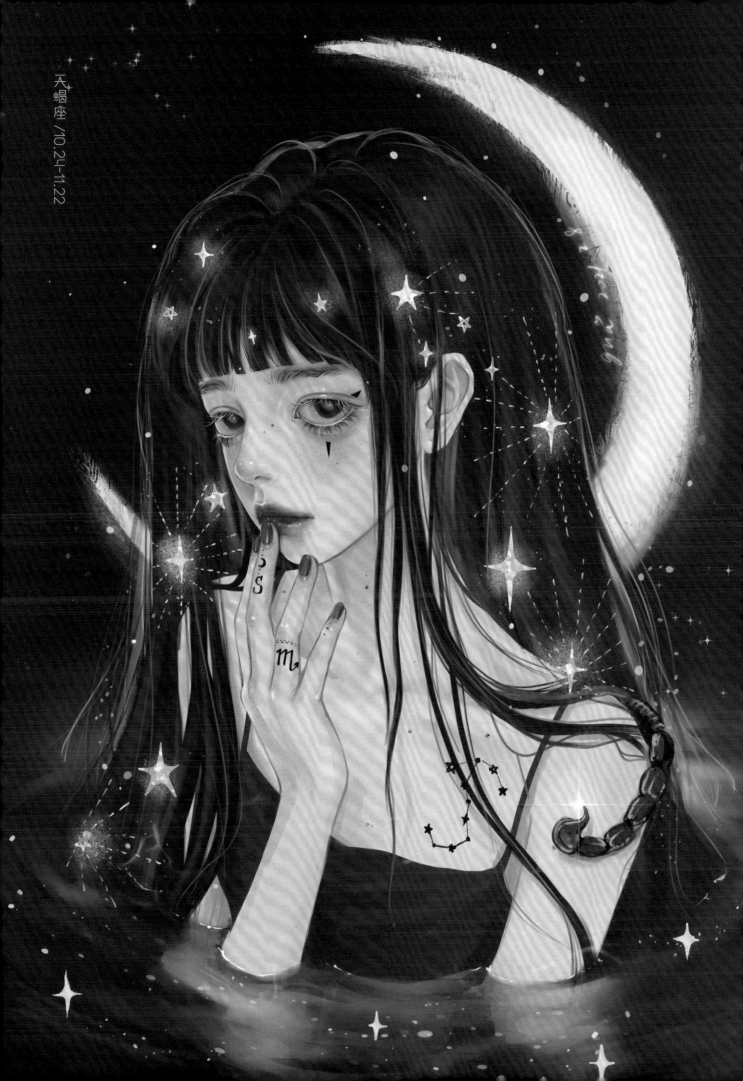

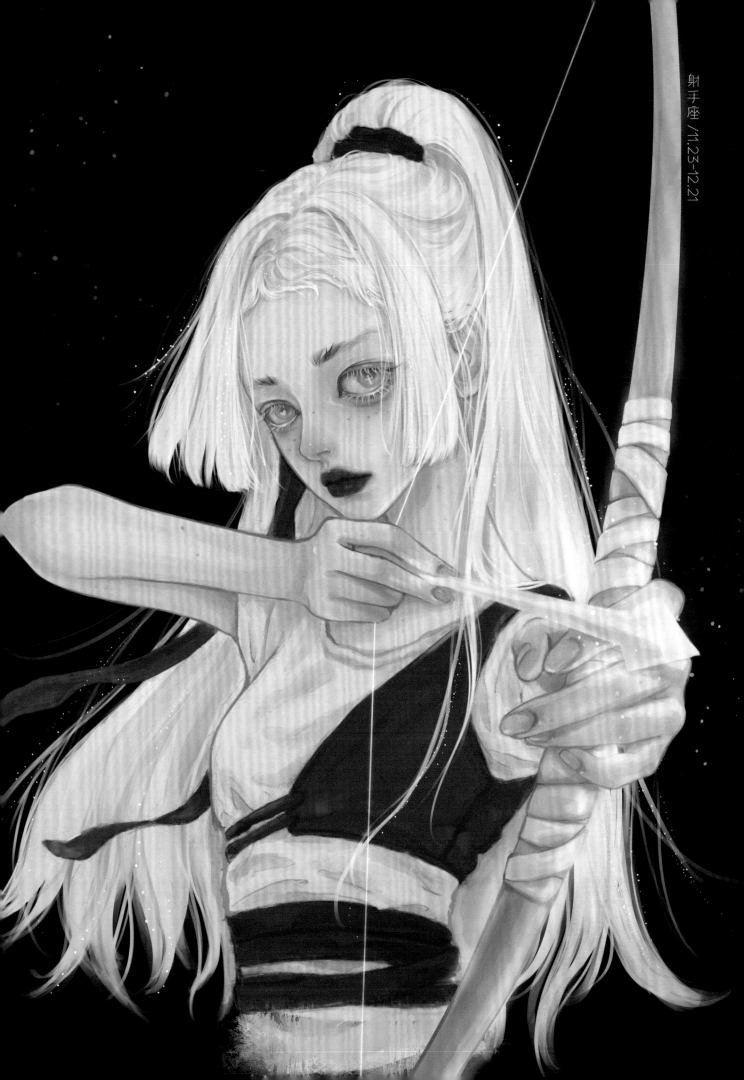

射手座 /11.23-12.21

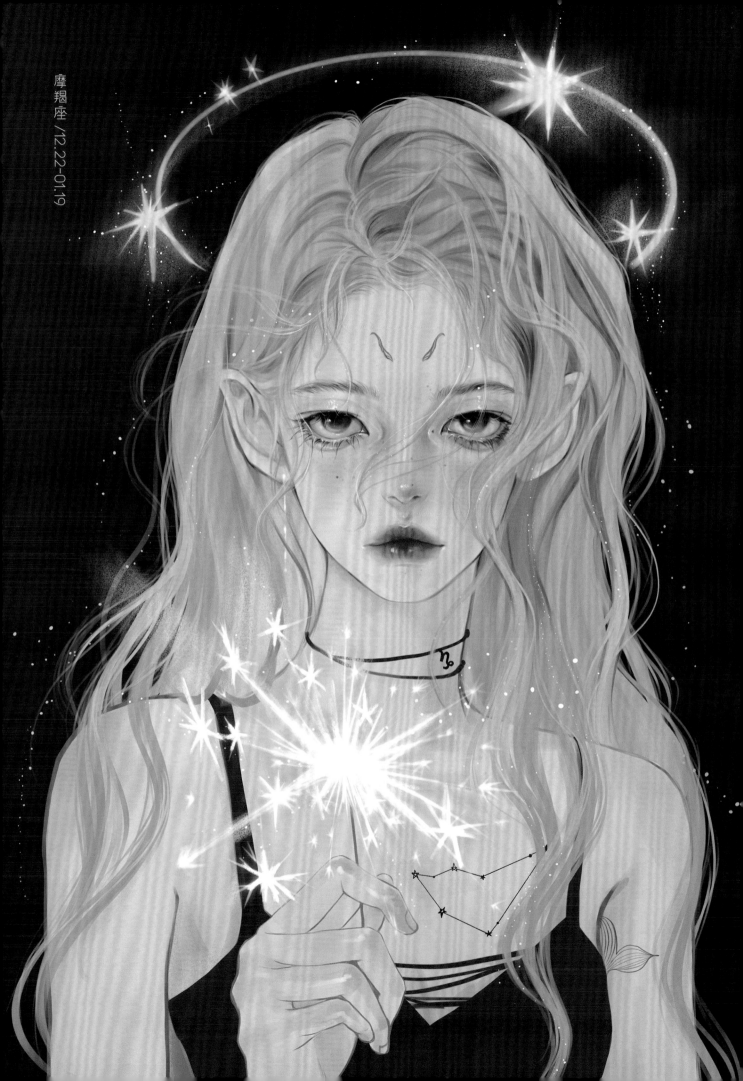

摩羯座 /12.22-01.19

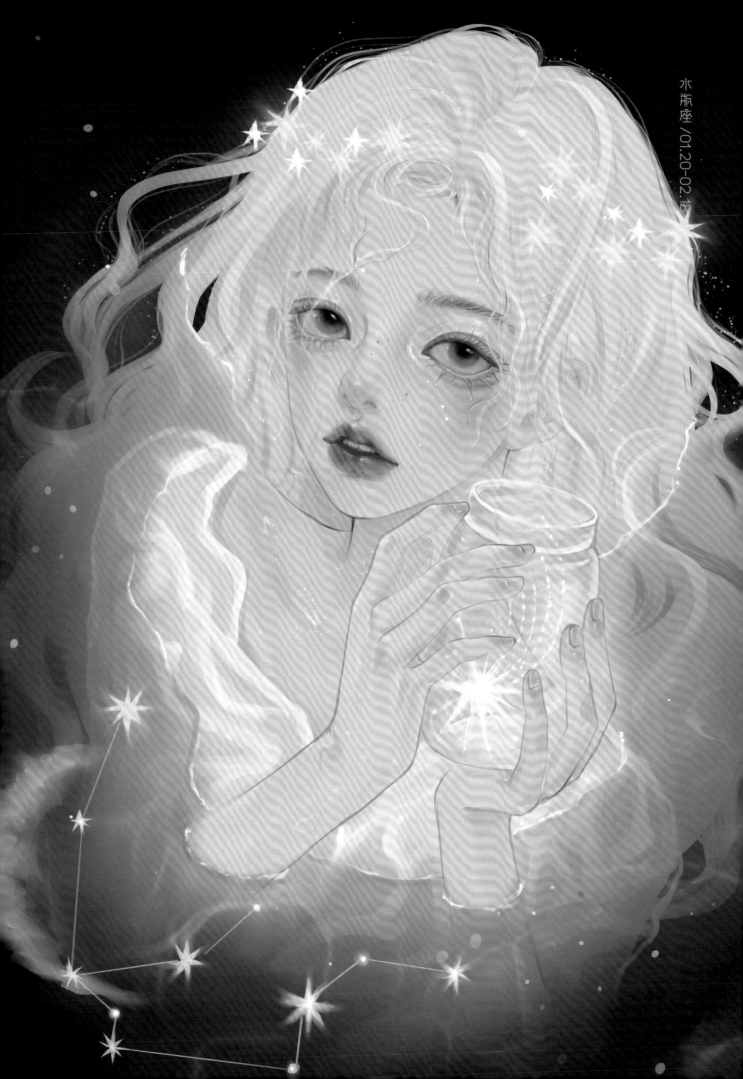

水瓶座 /01.20-02.18

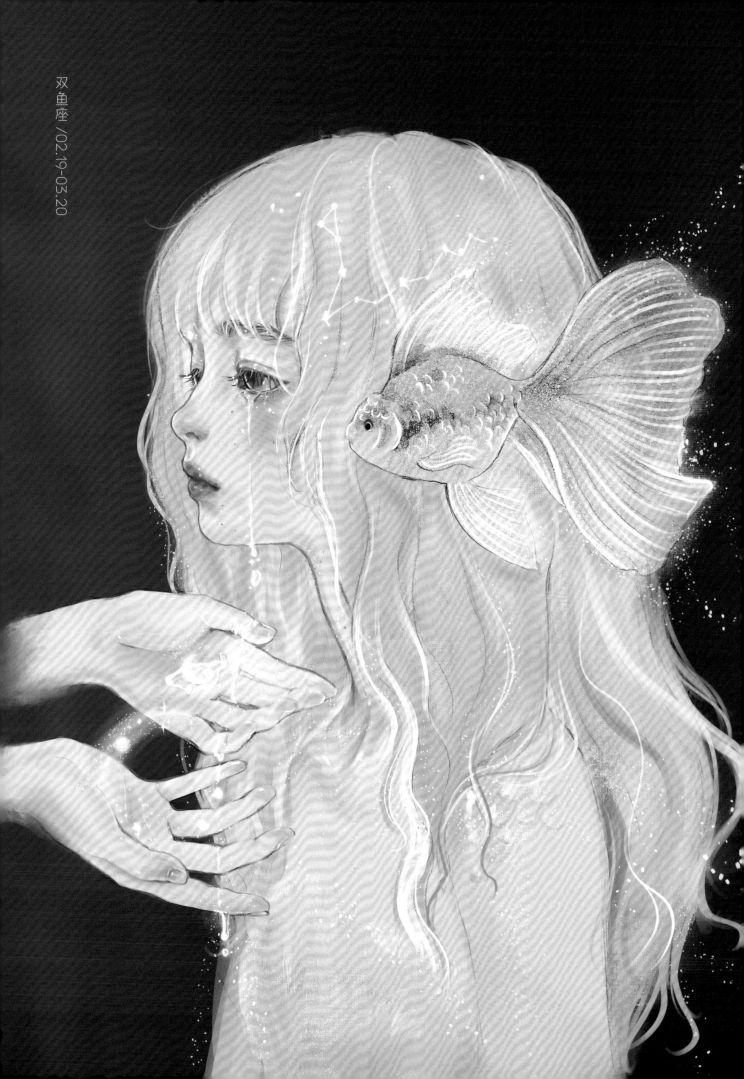

双鱼座 /02.19-03.20

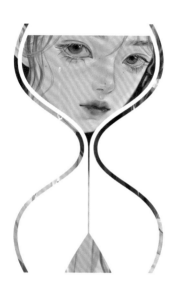

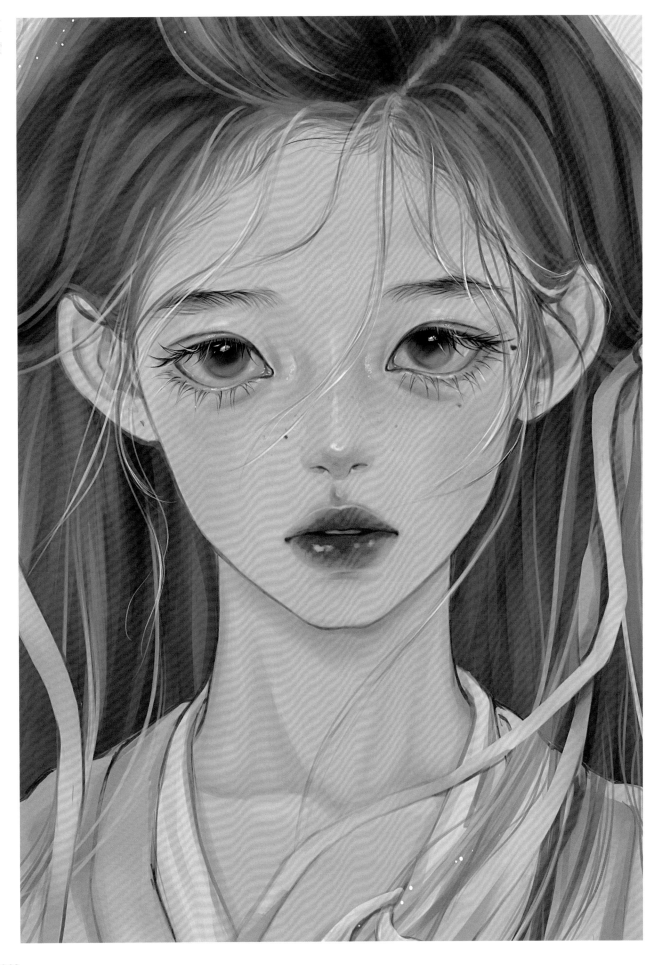

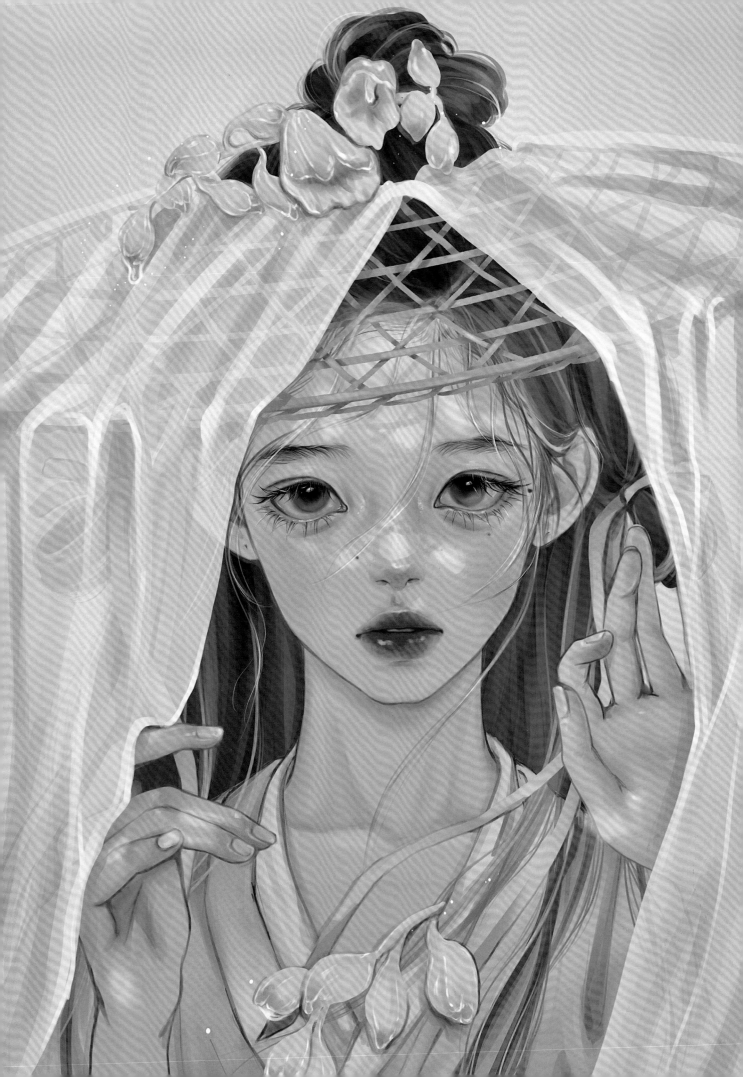

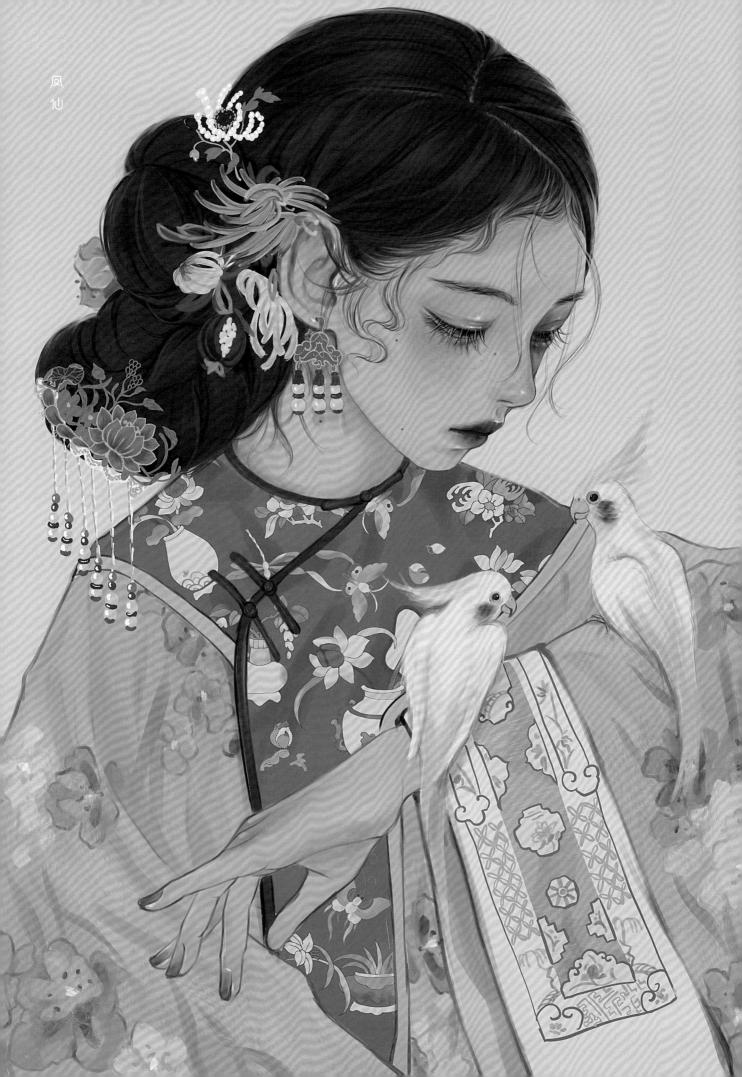

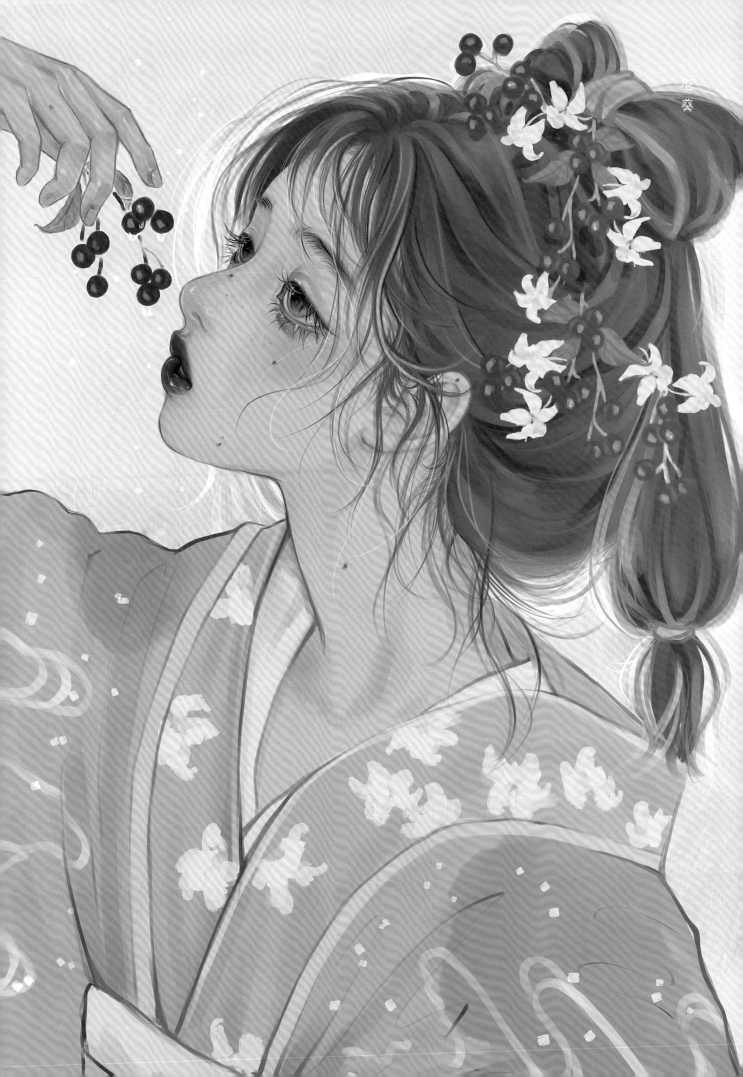

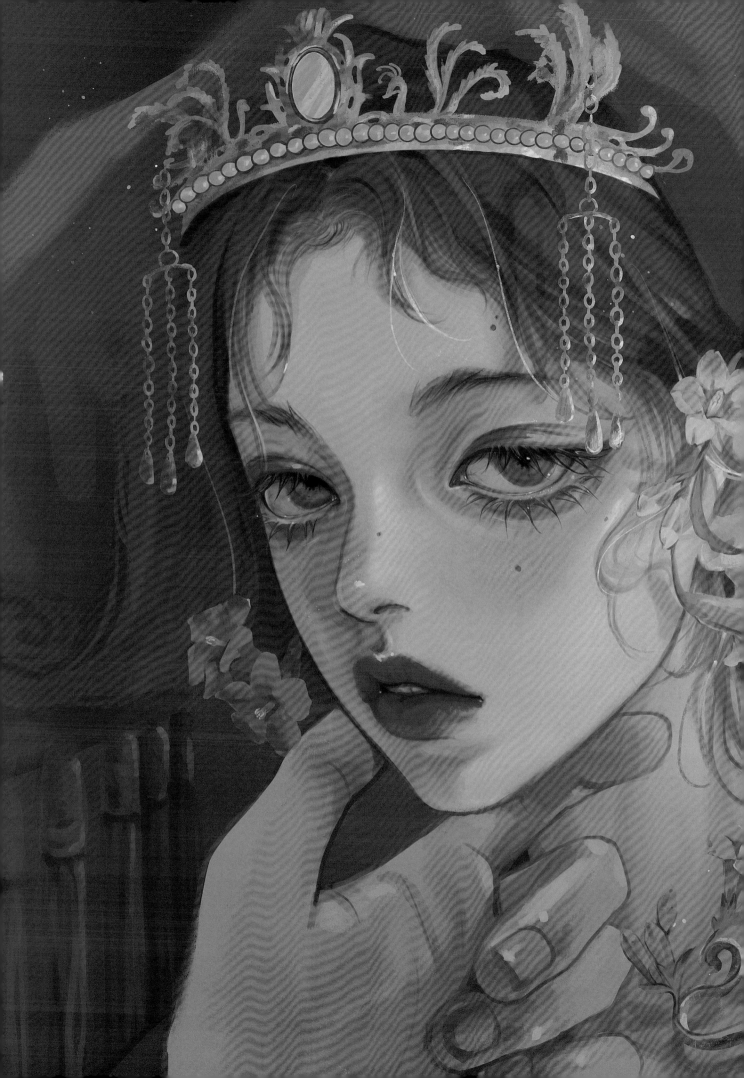

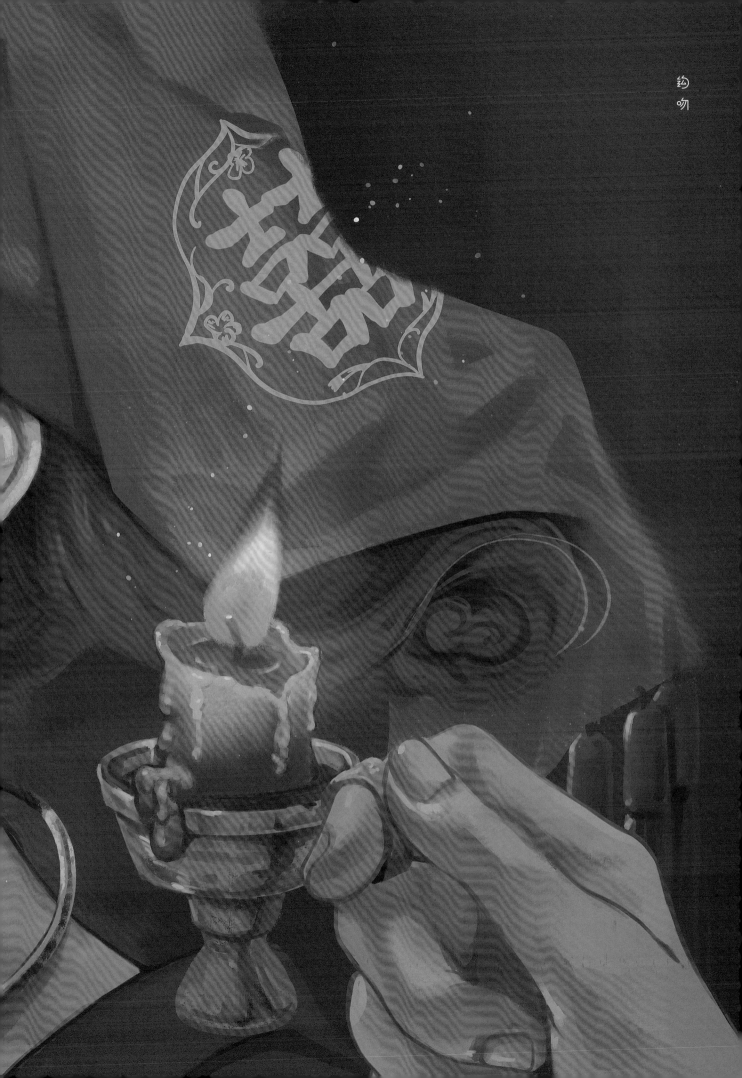

约吻

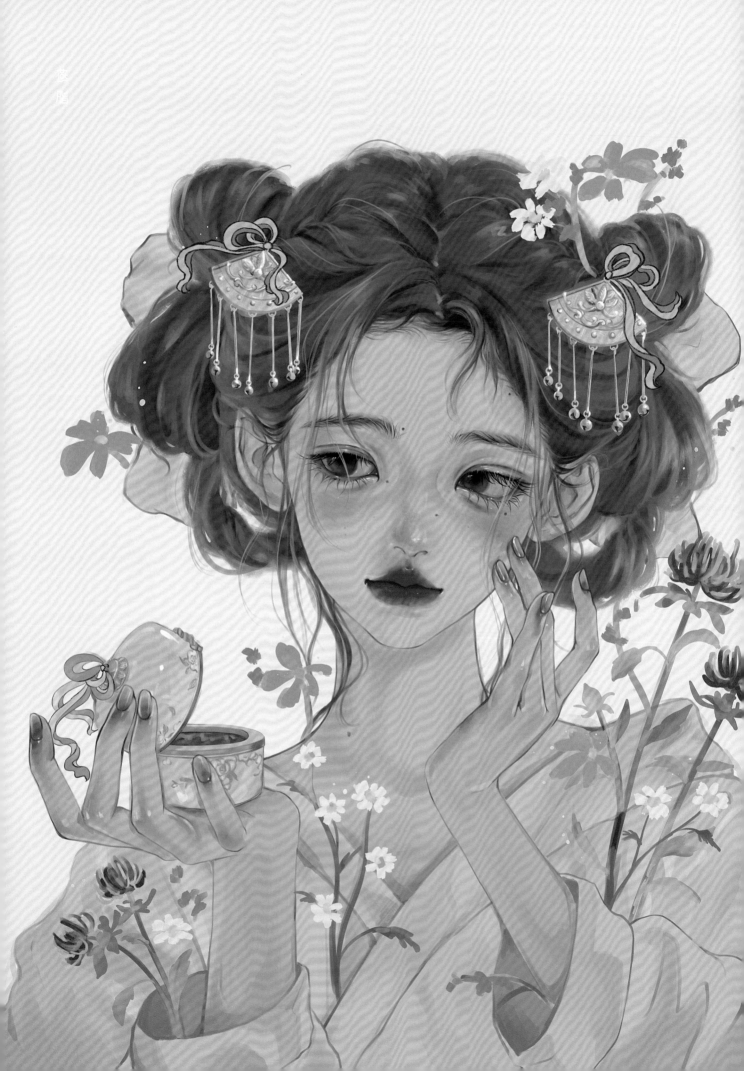

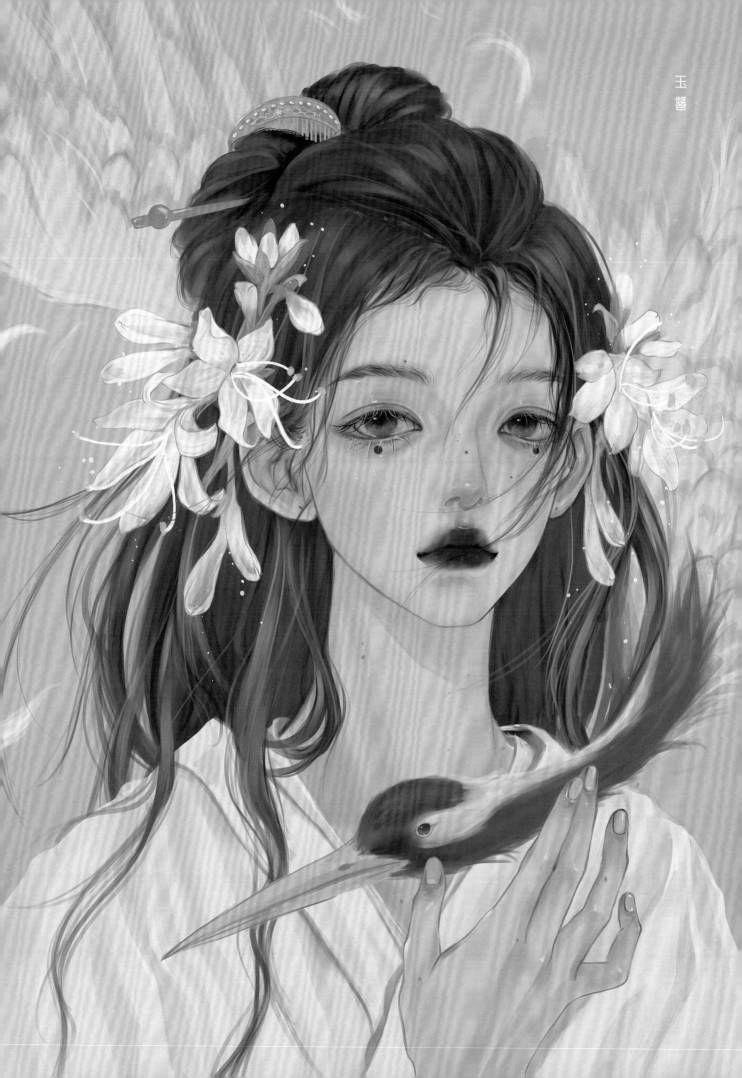

玉簪

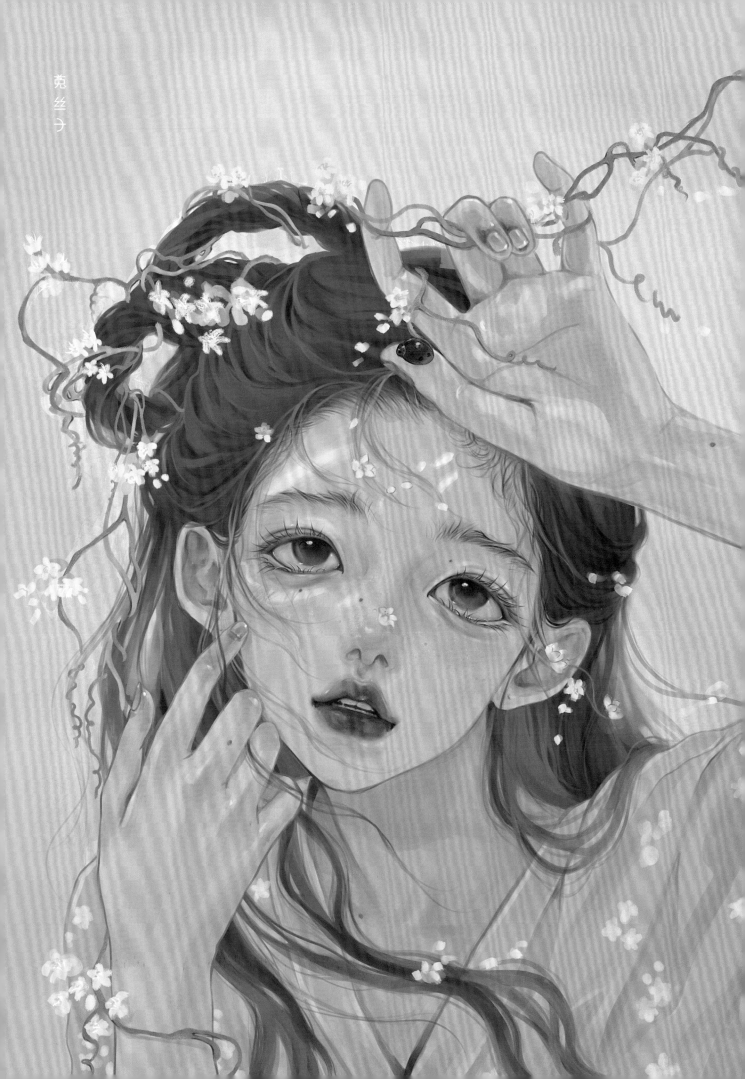

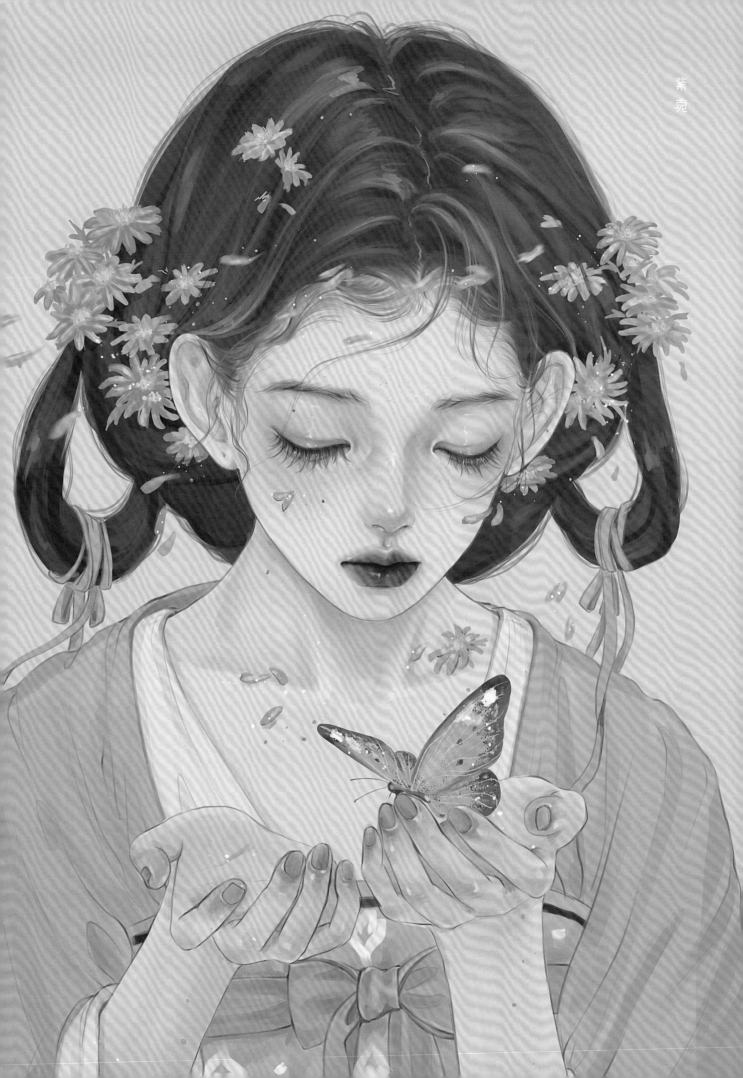

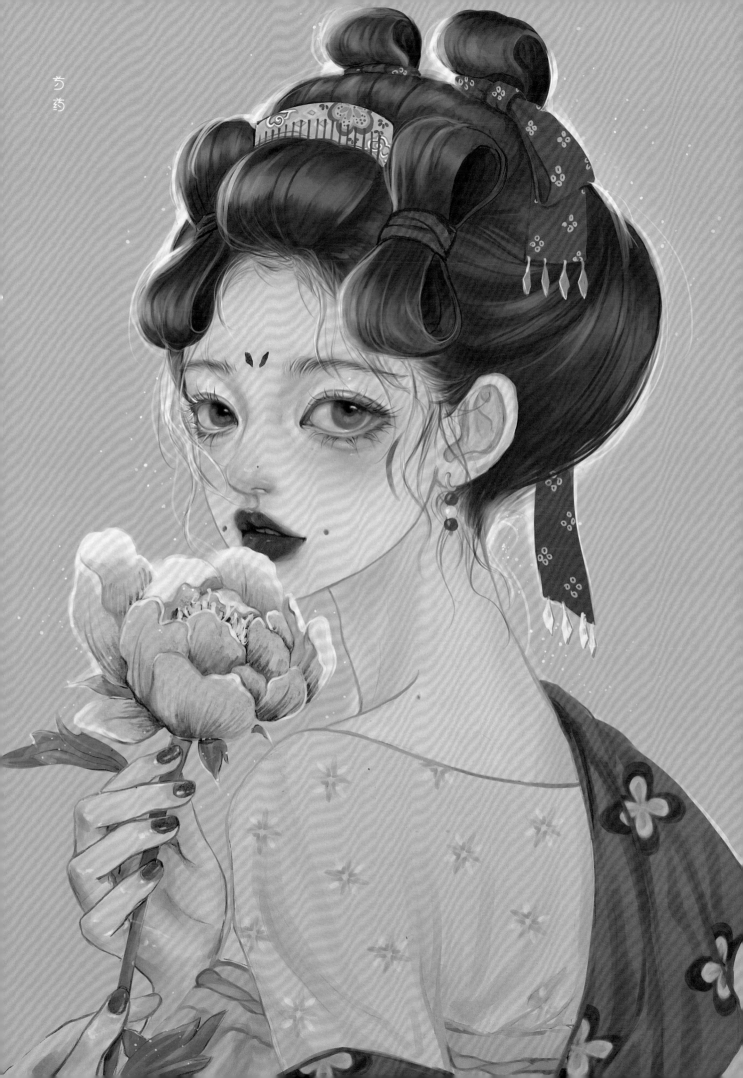

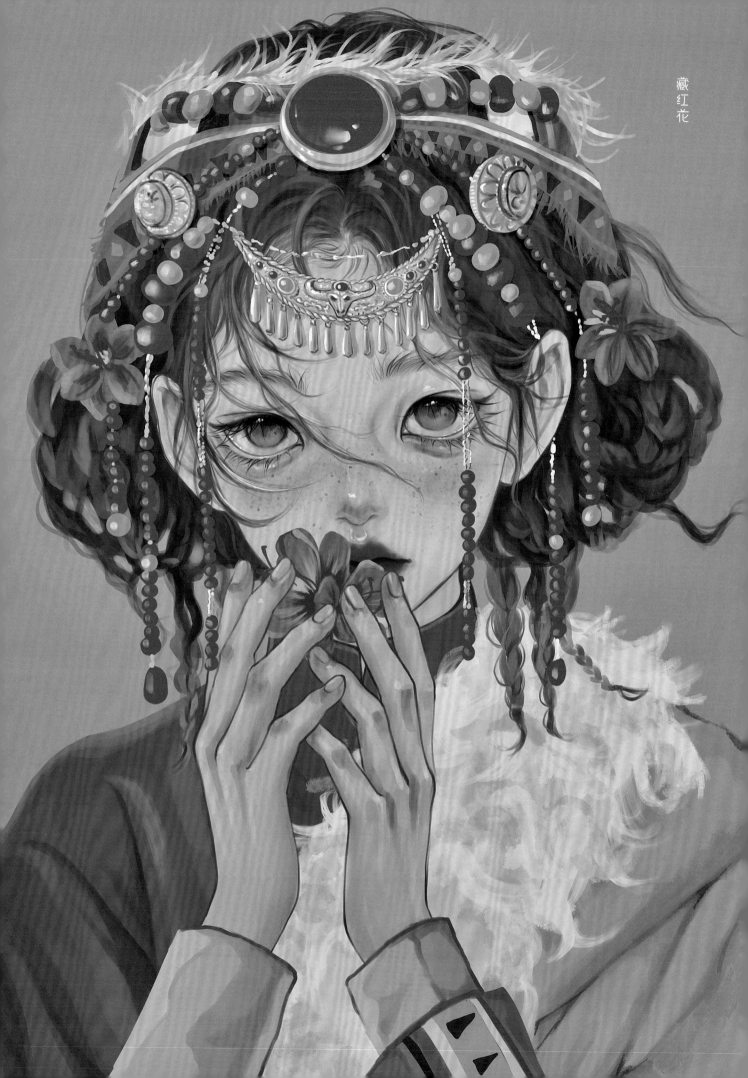

藏红花

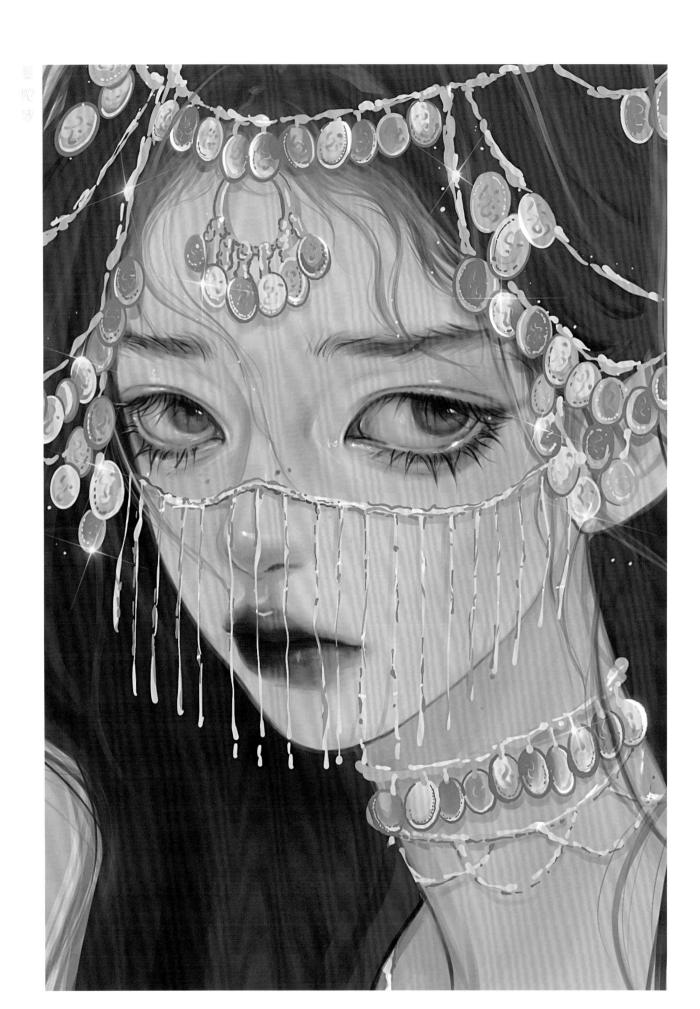

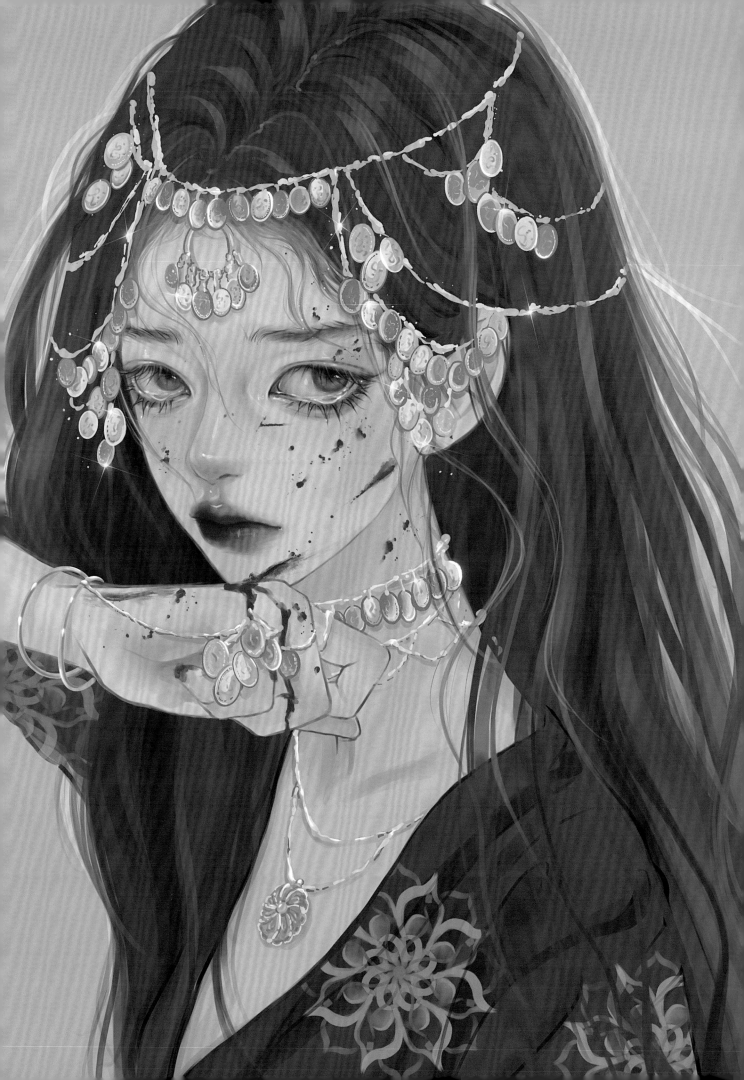

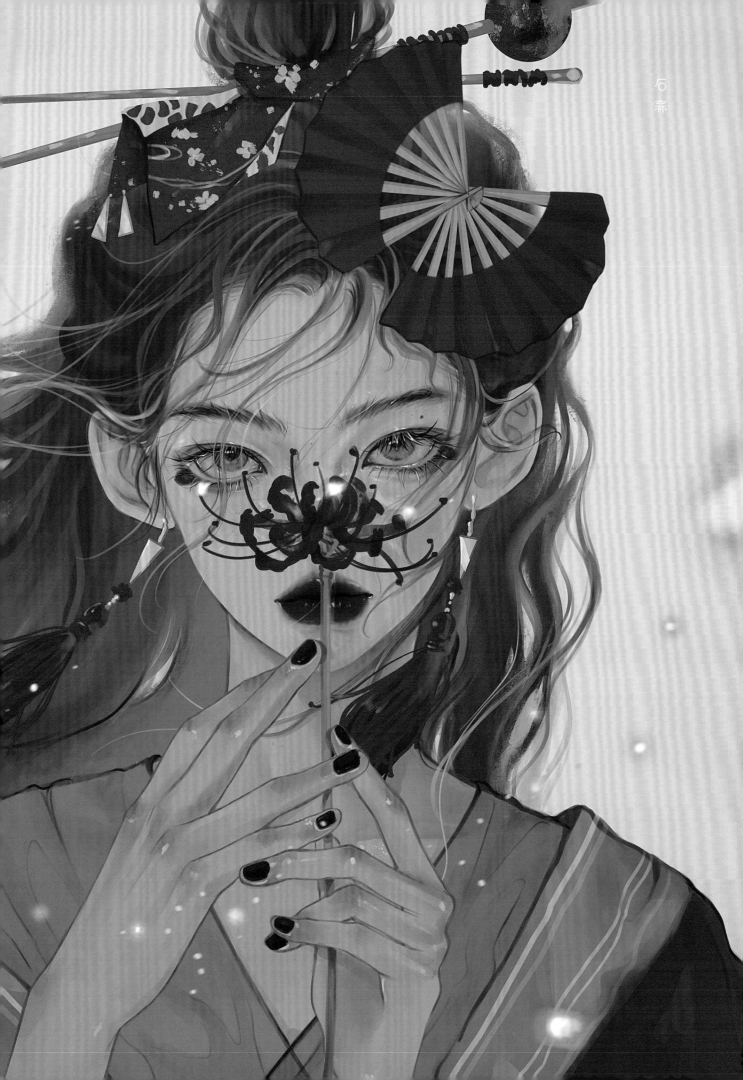

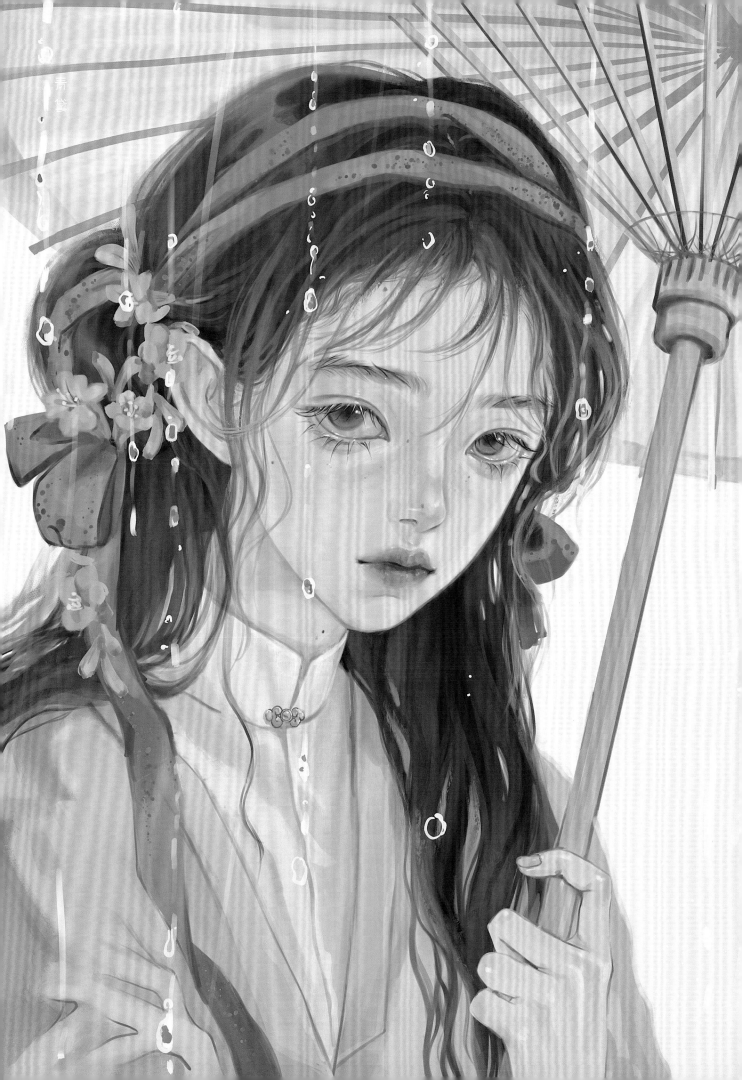

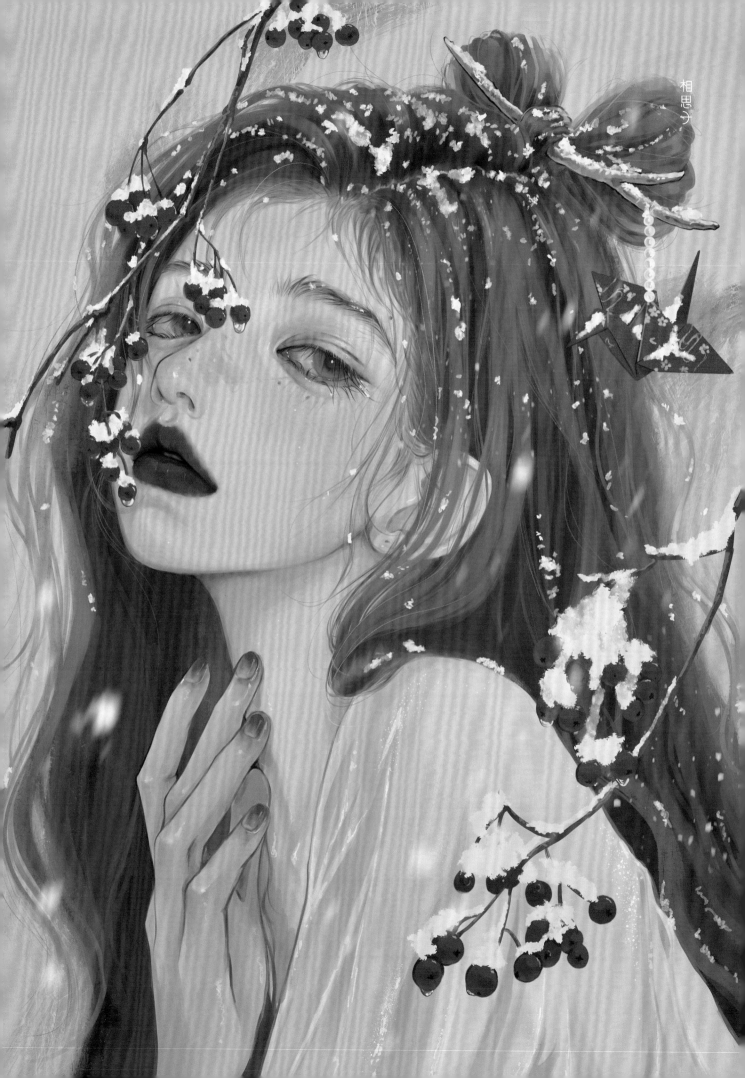

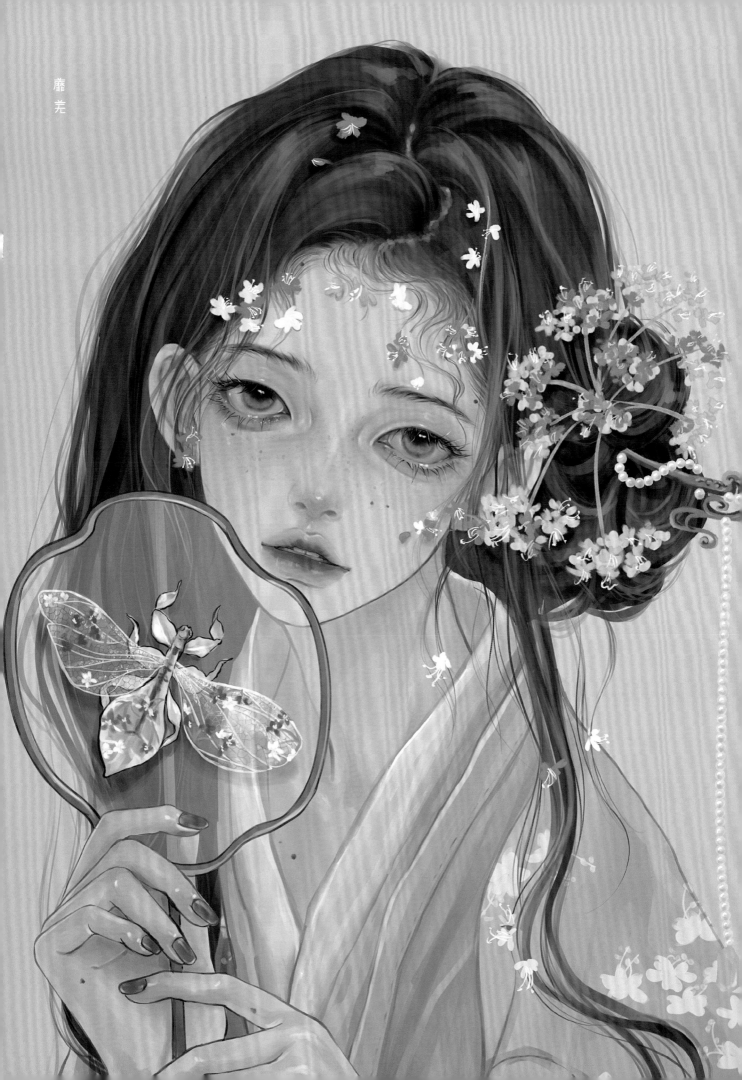

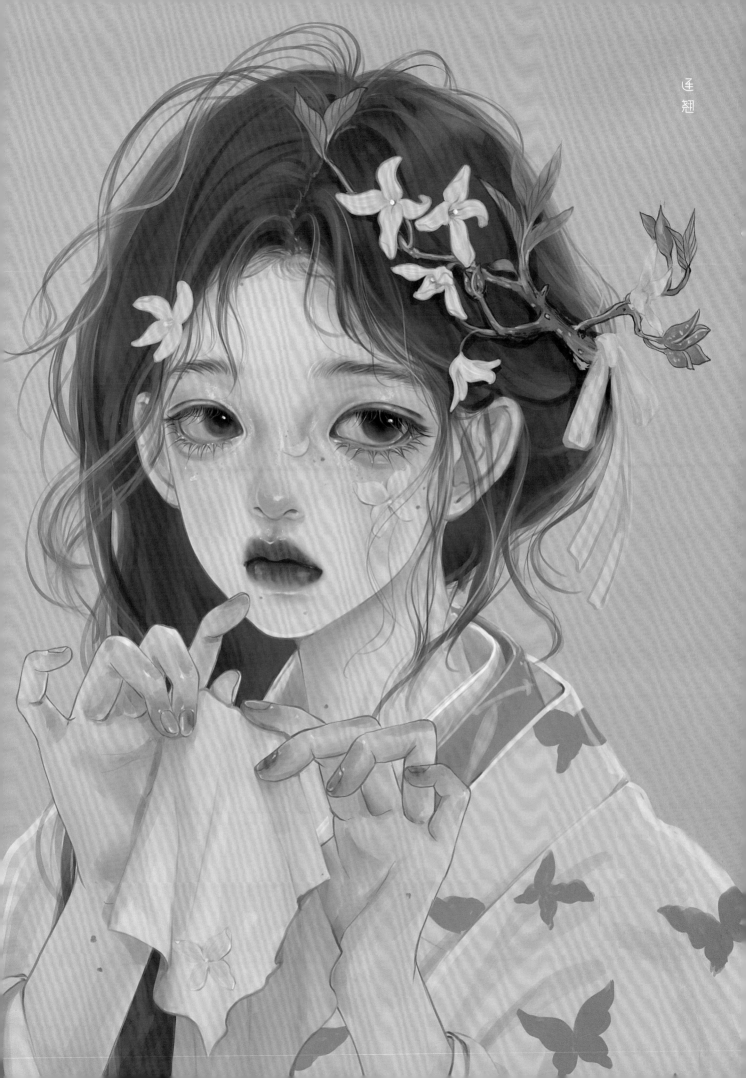

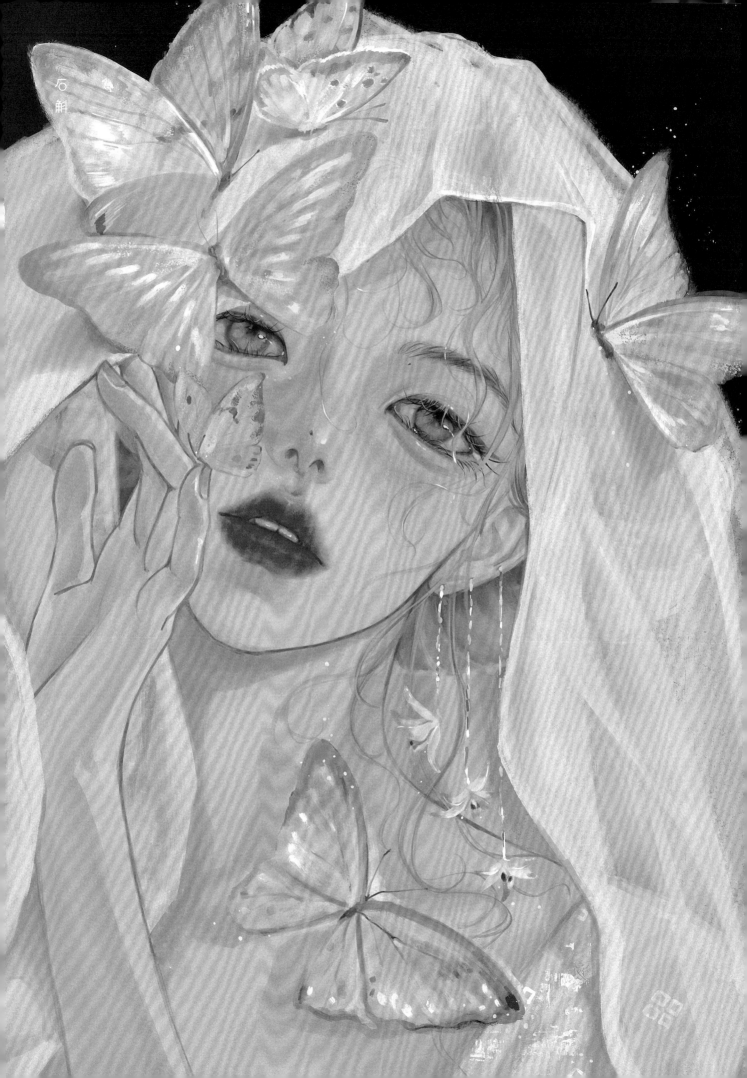

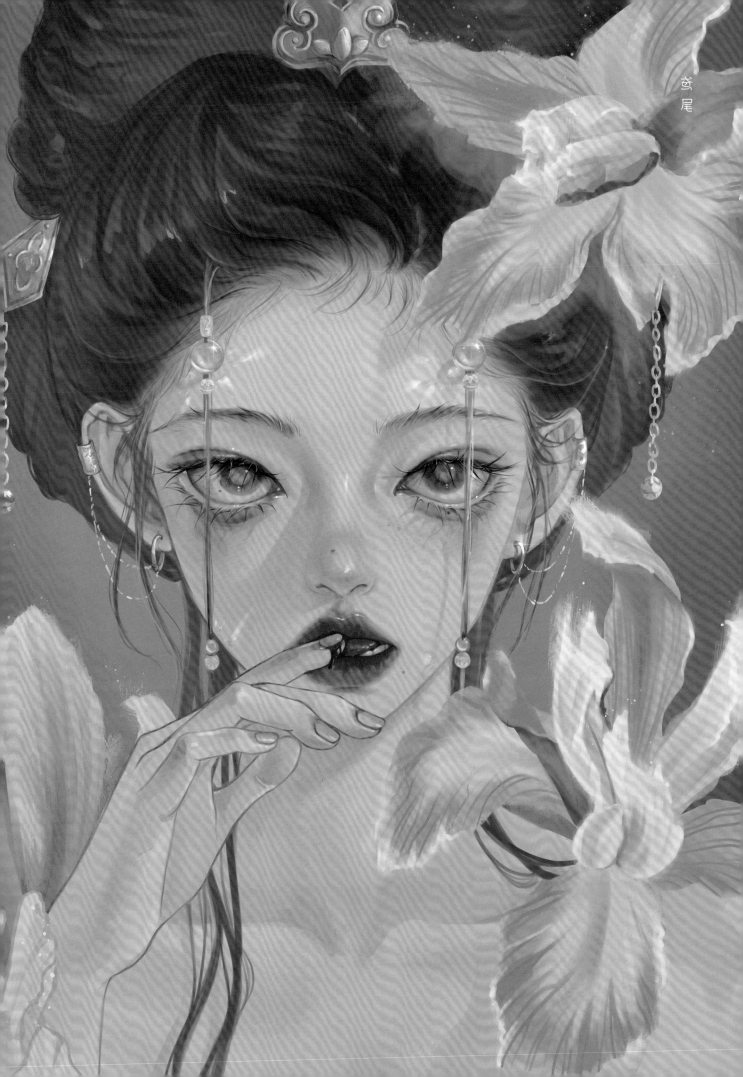

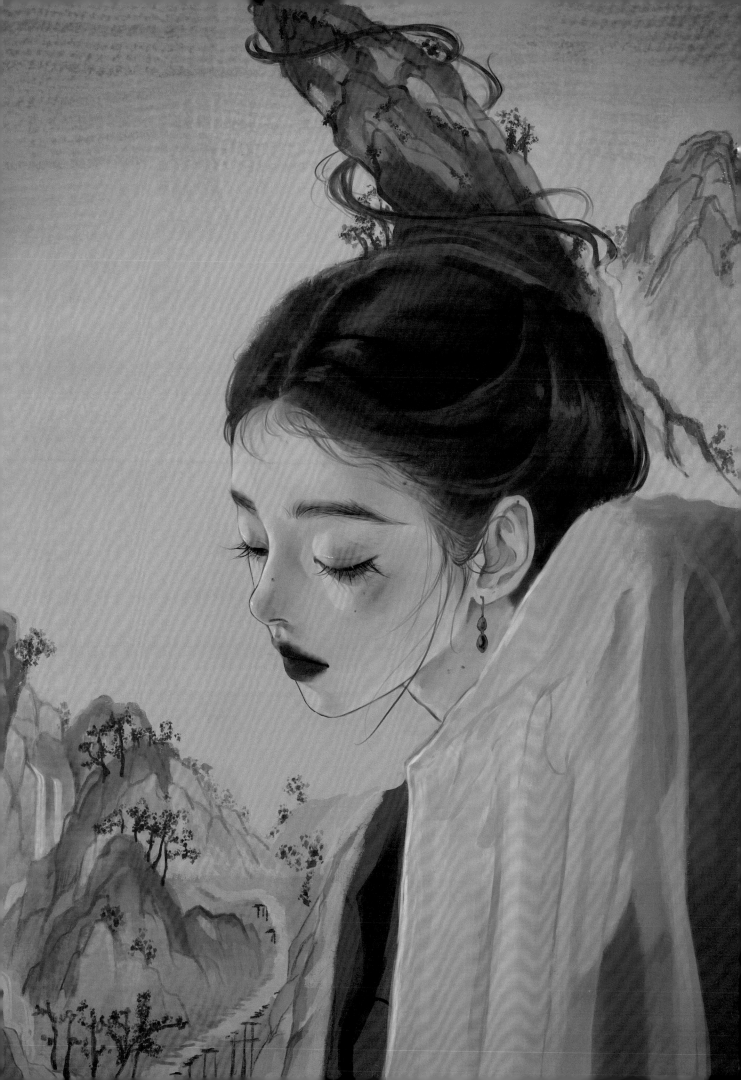

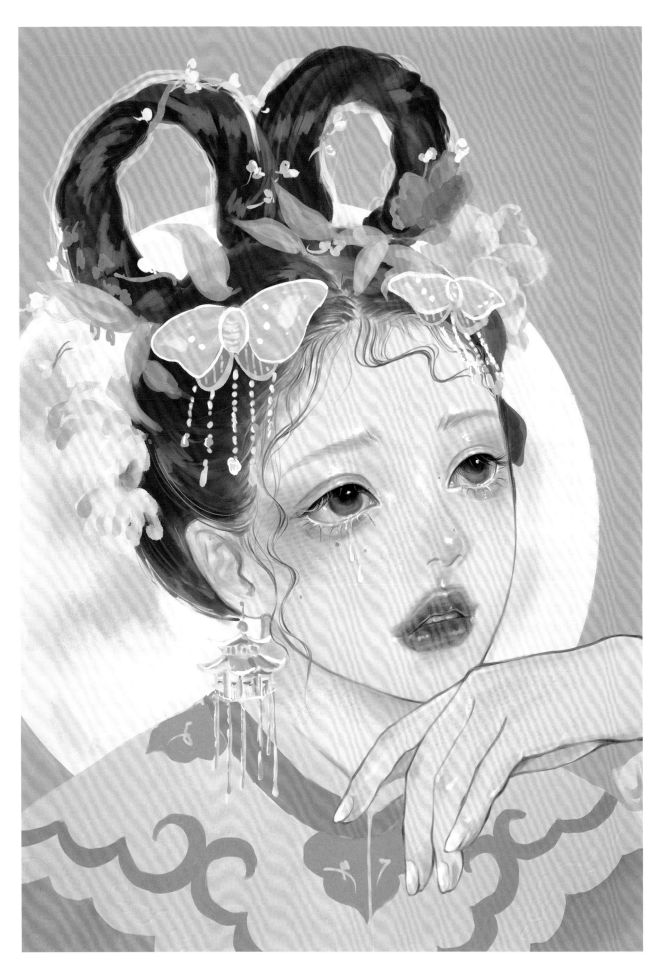

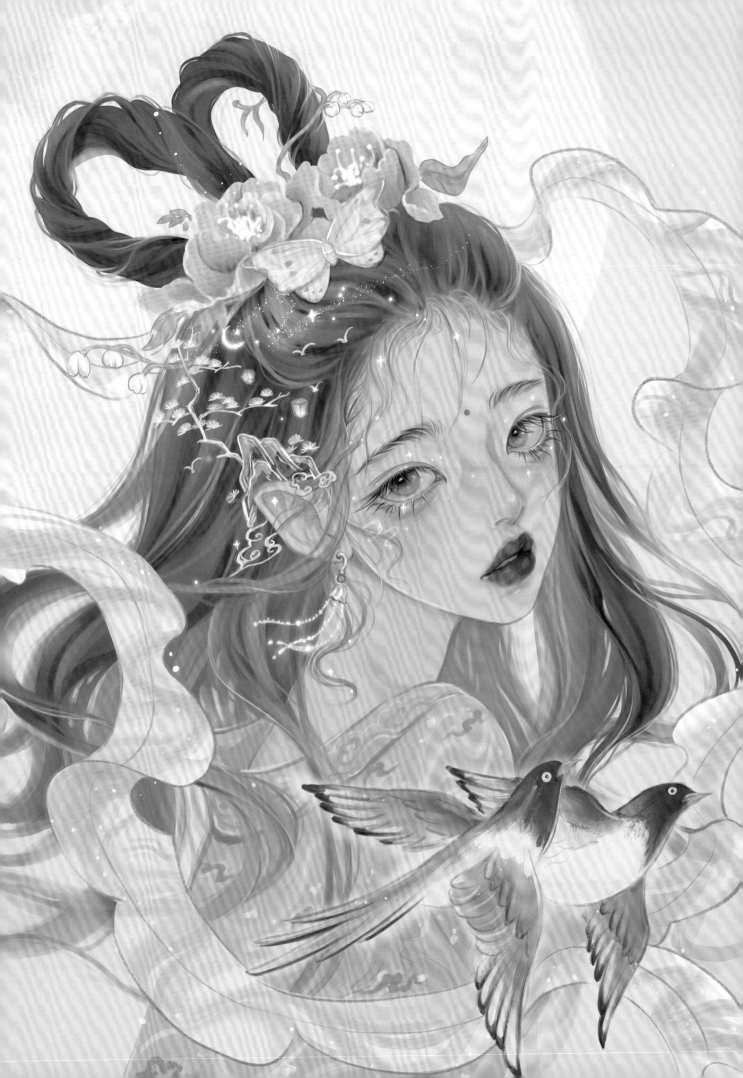

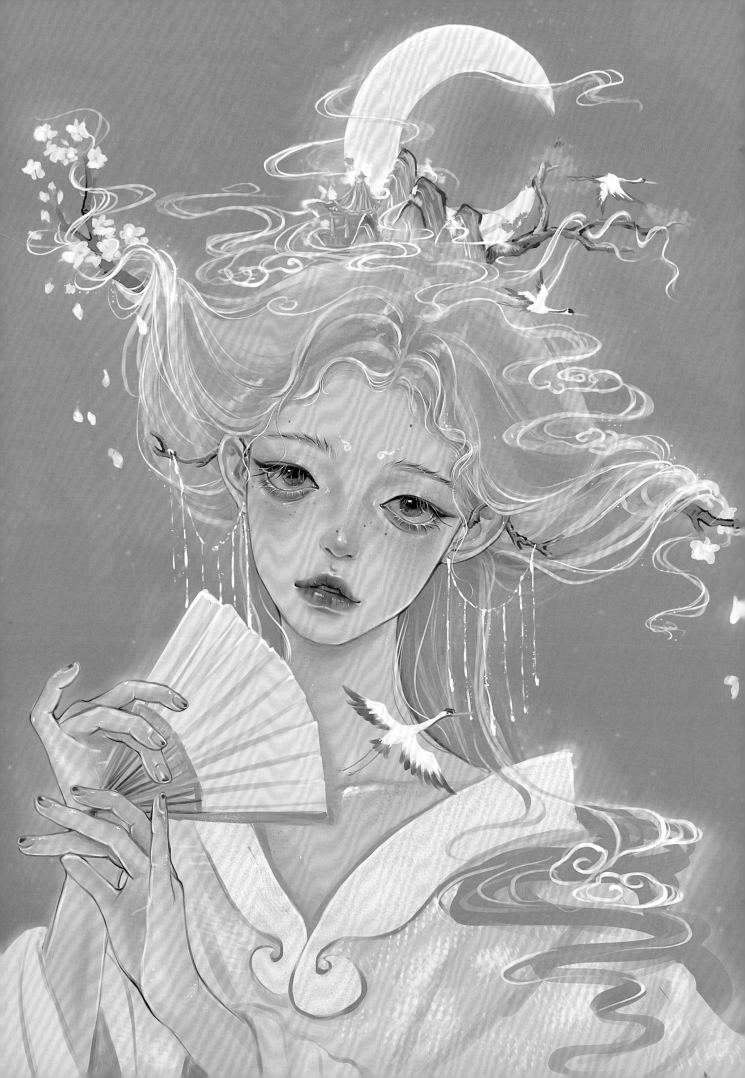

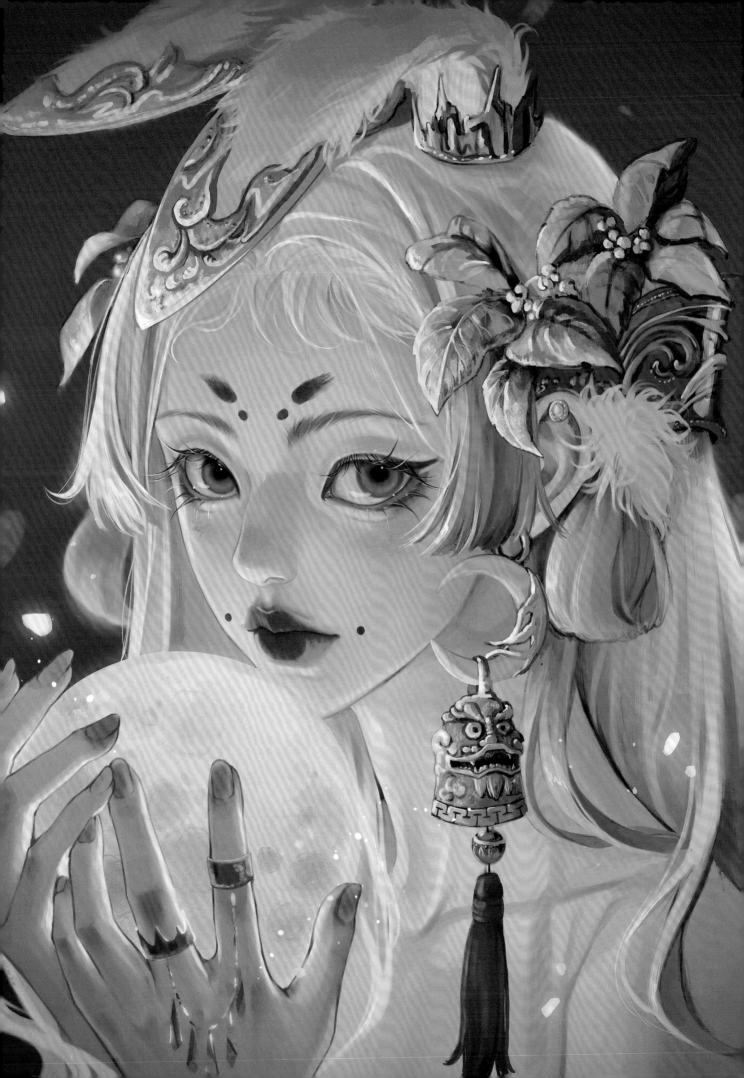

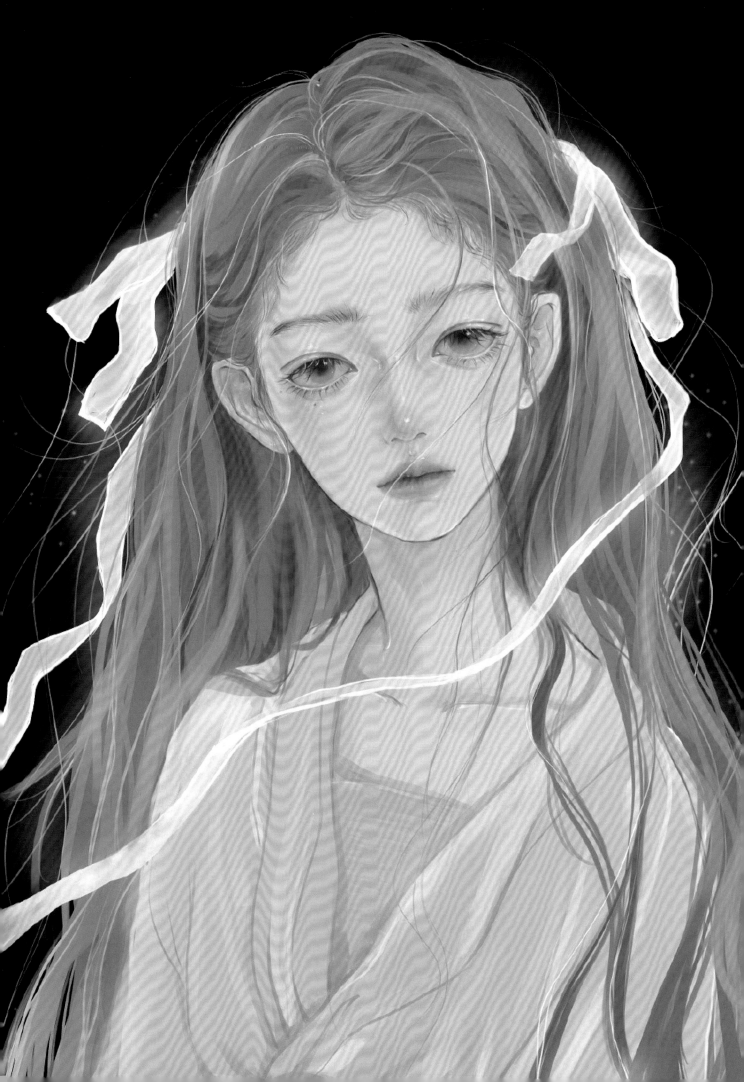

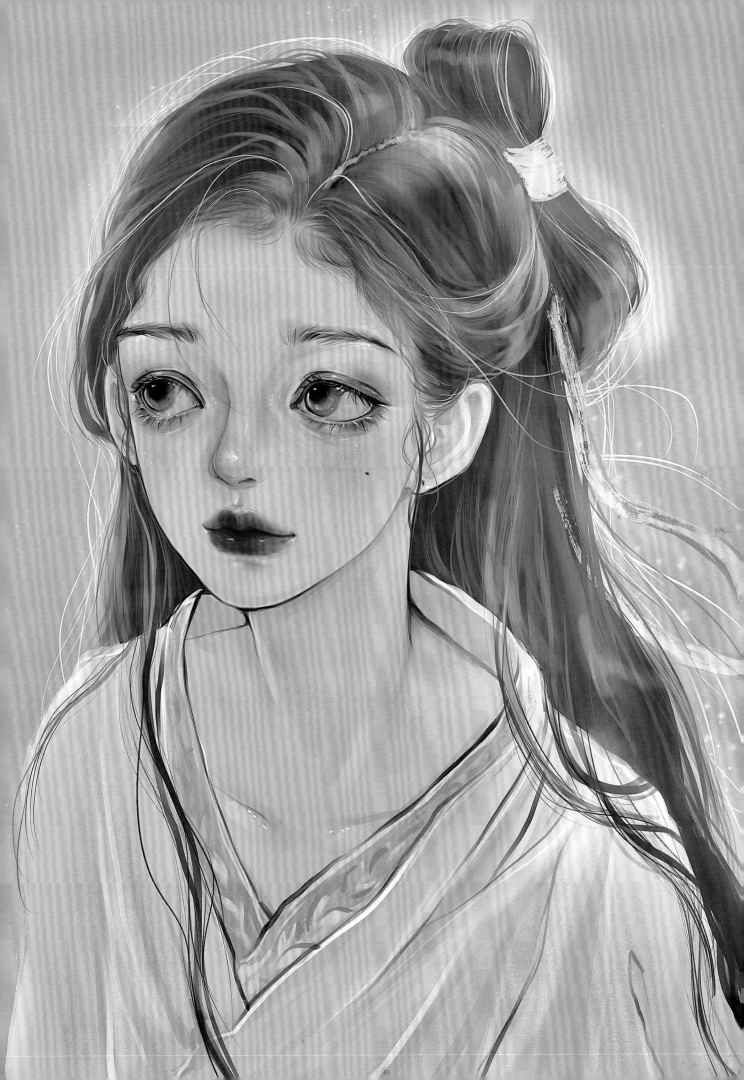

06
双人

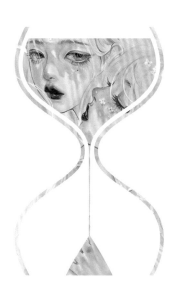

099-116P099-116

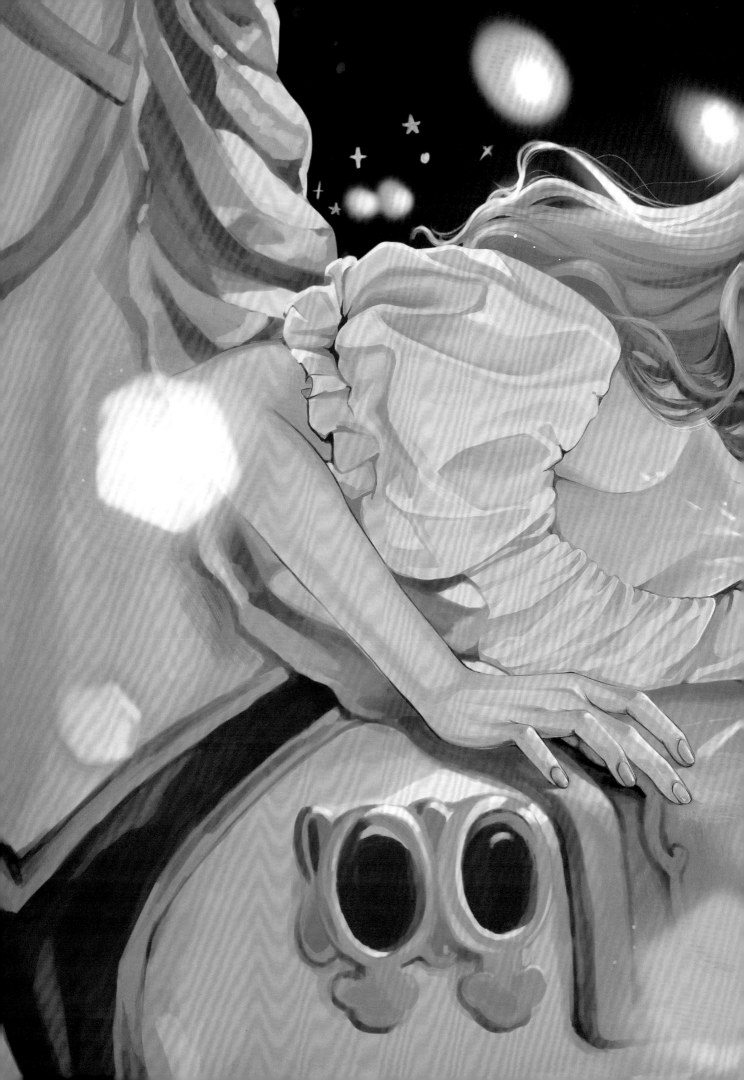

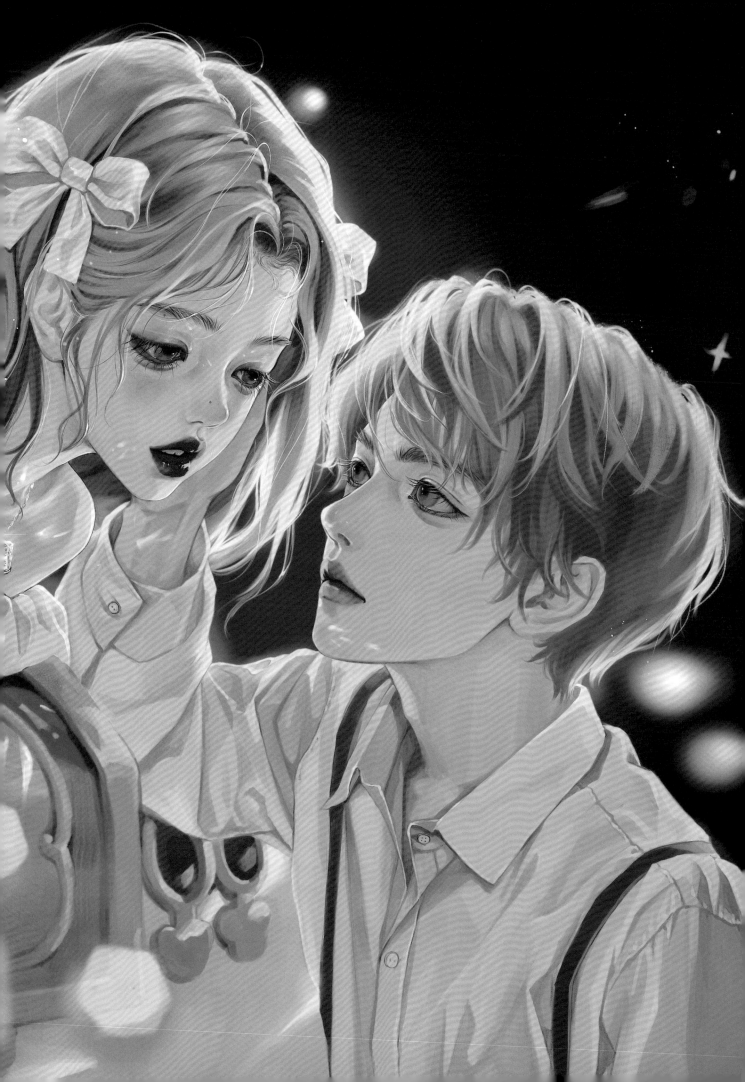

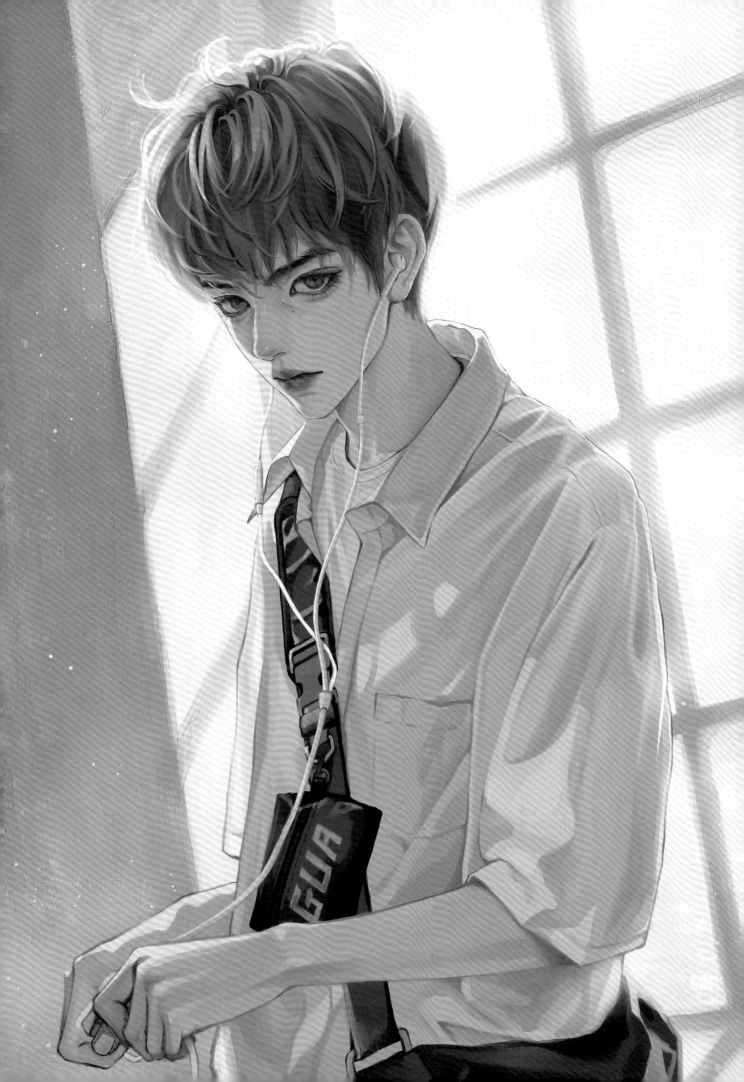

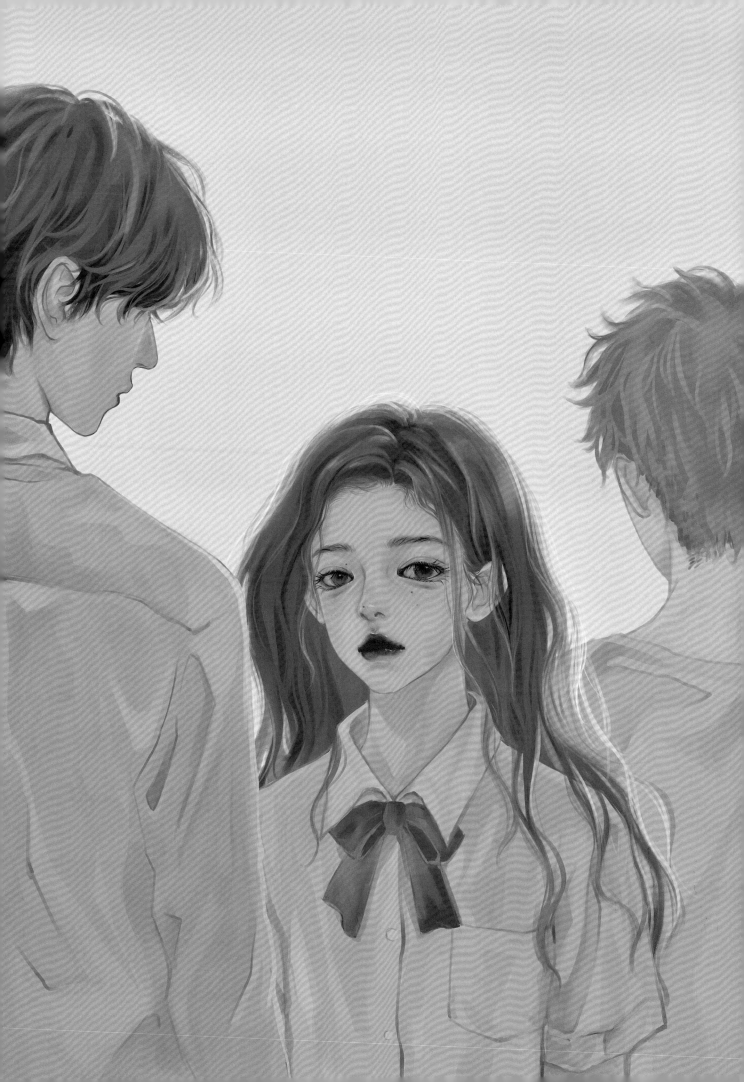

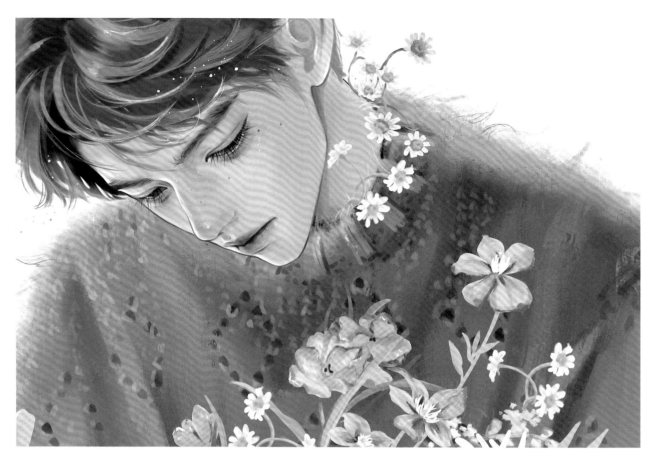

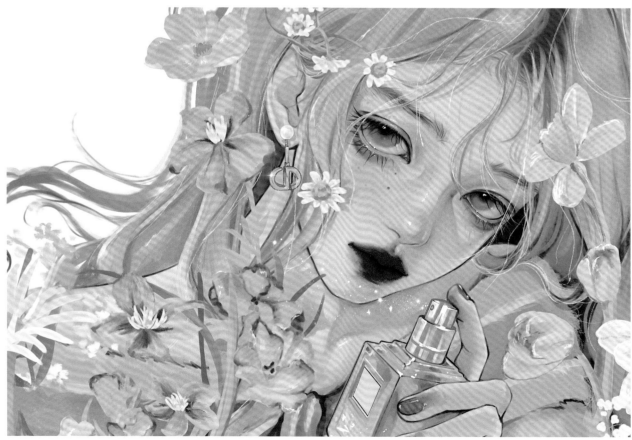

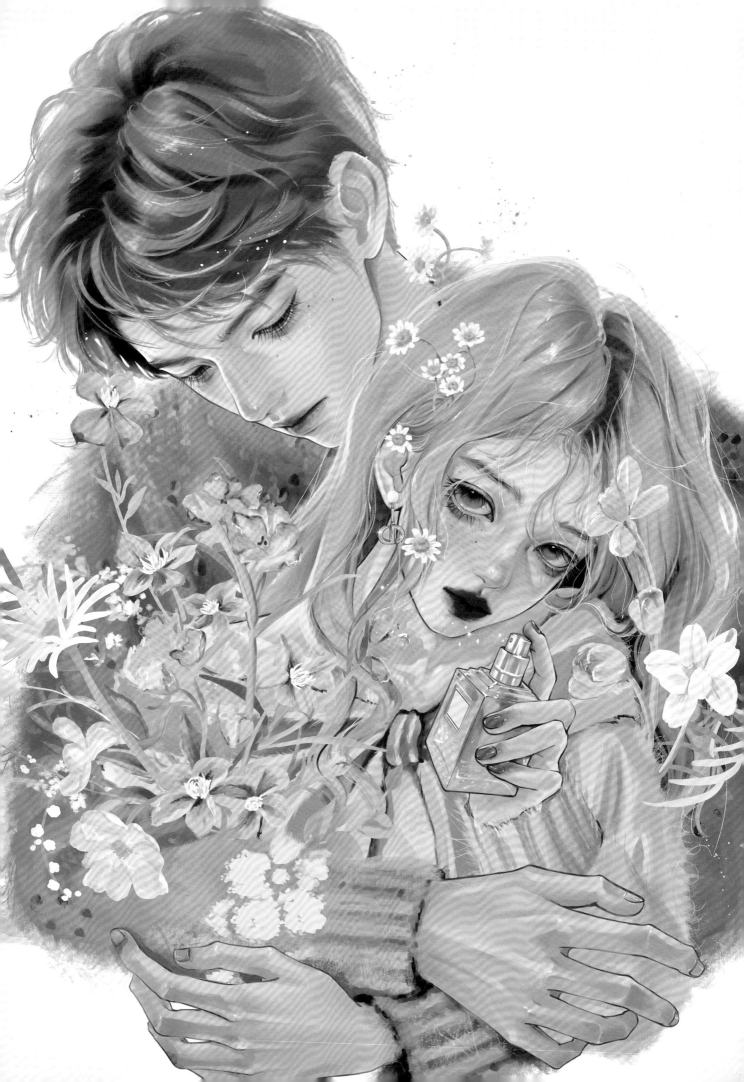

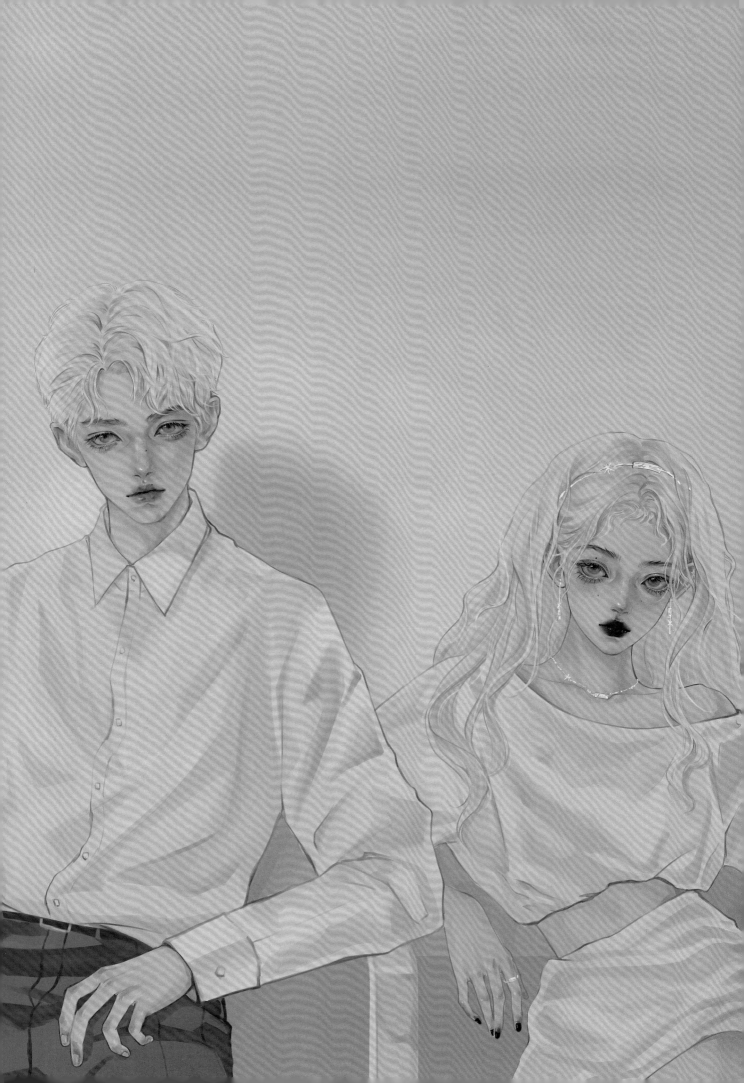

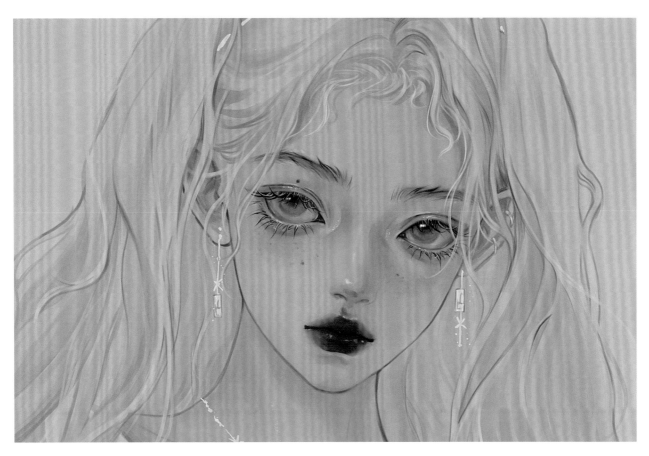

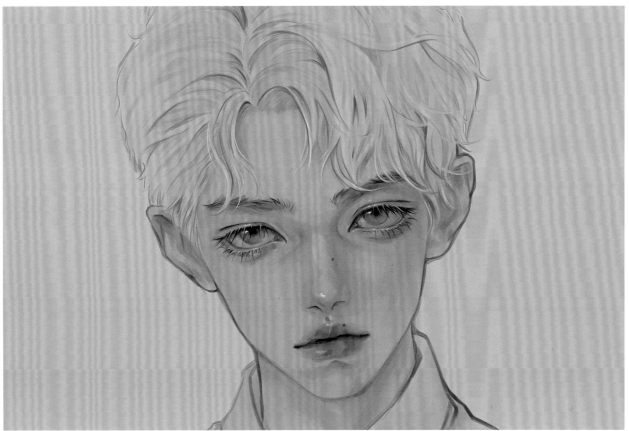

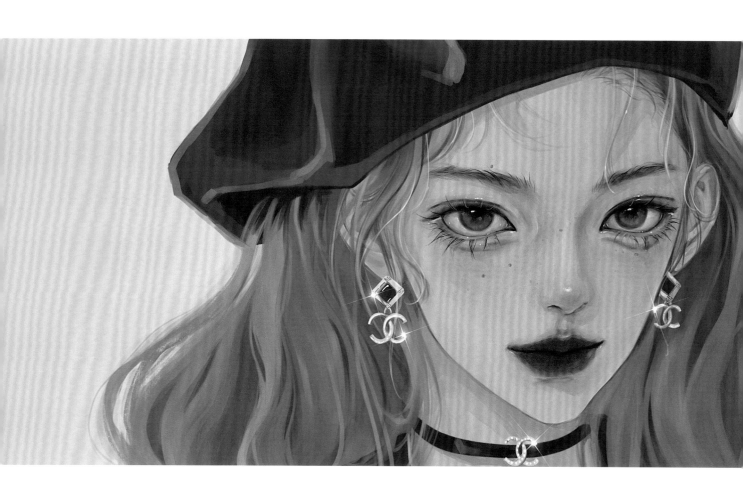

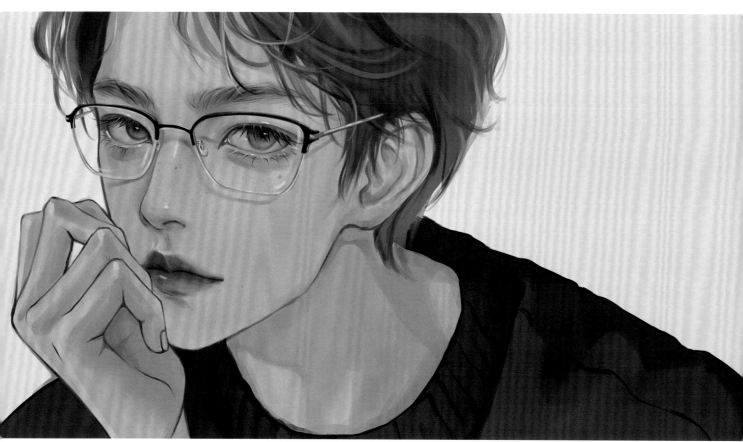

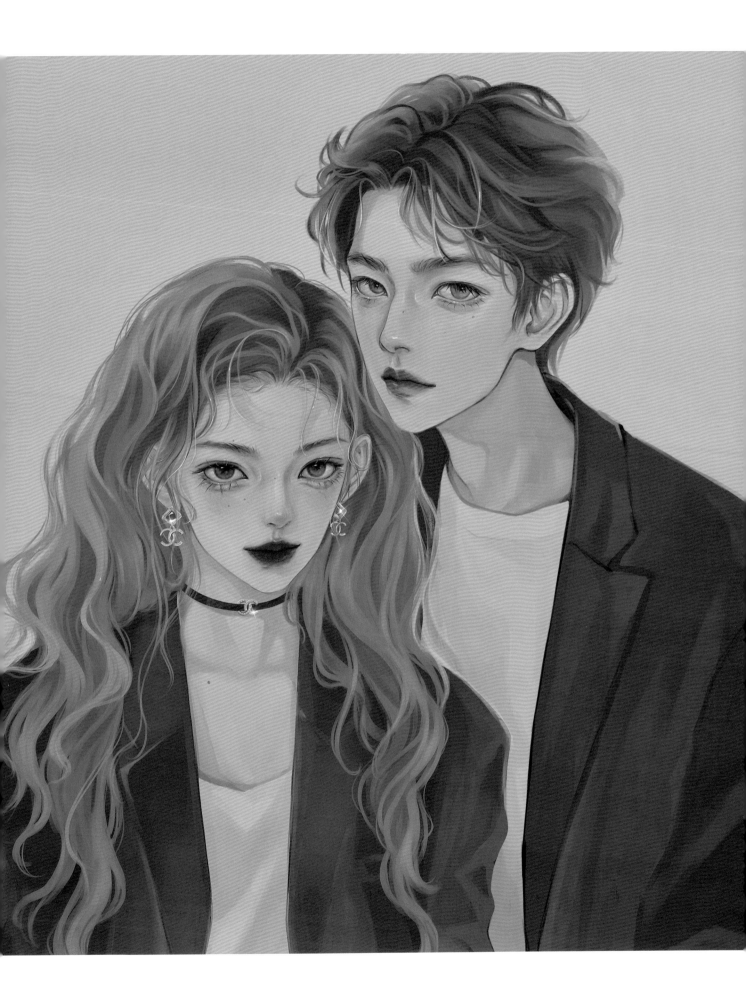

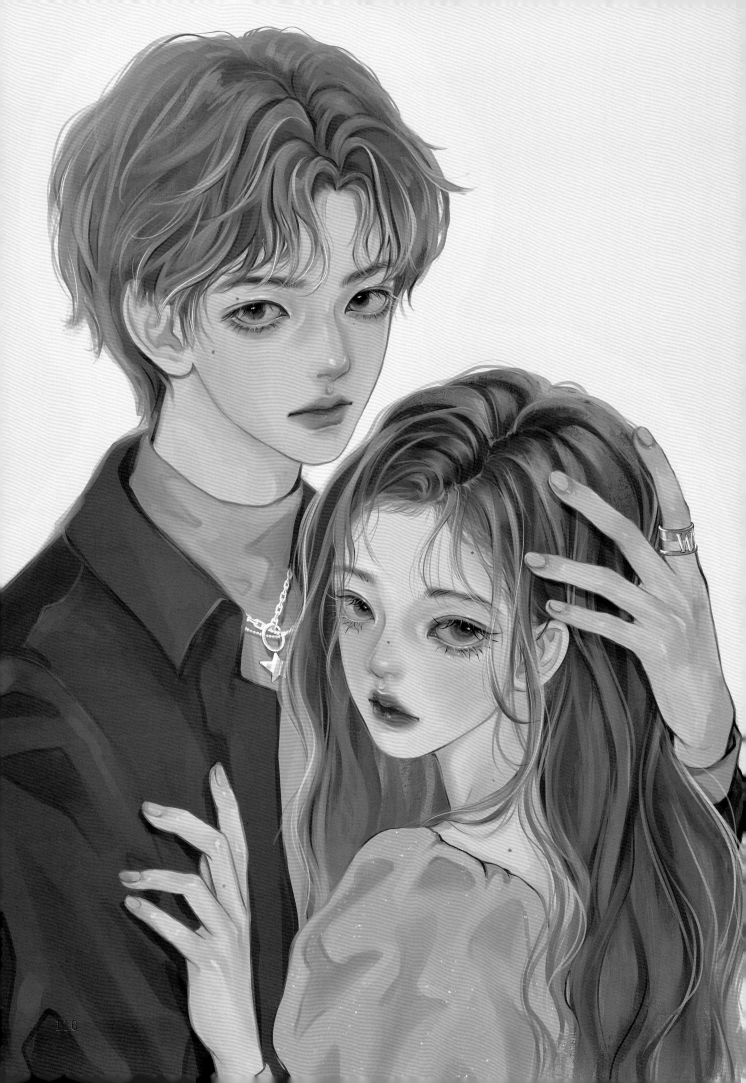

110

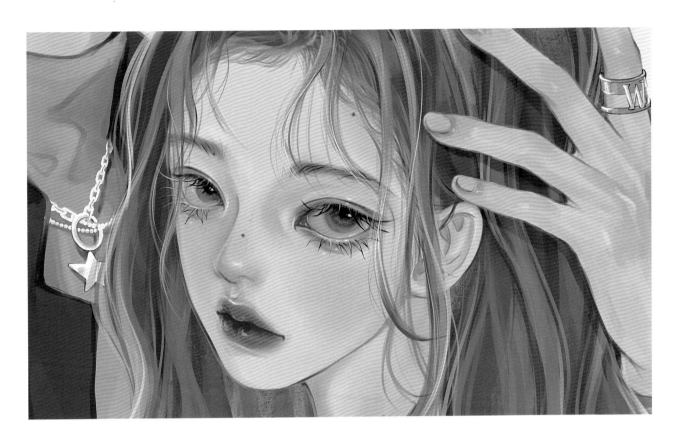

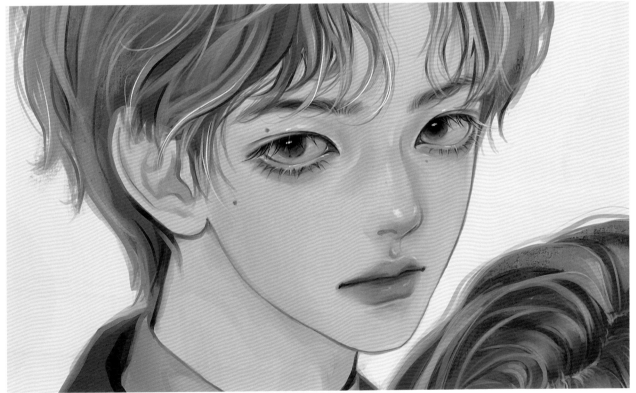

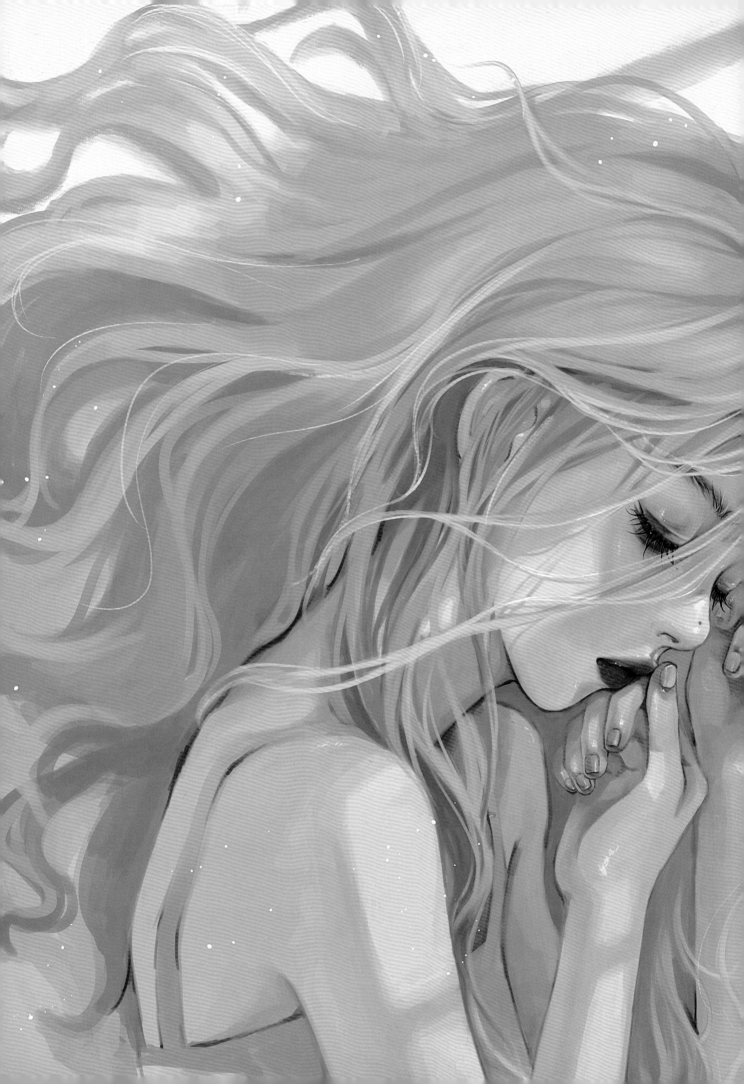

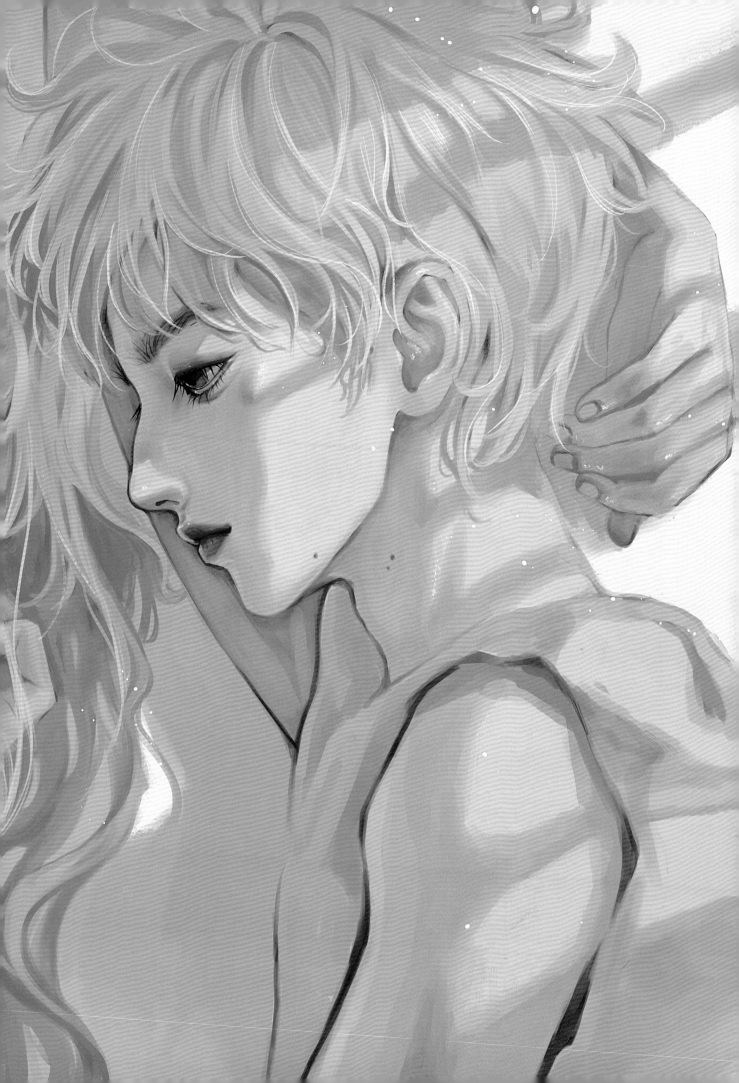

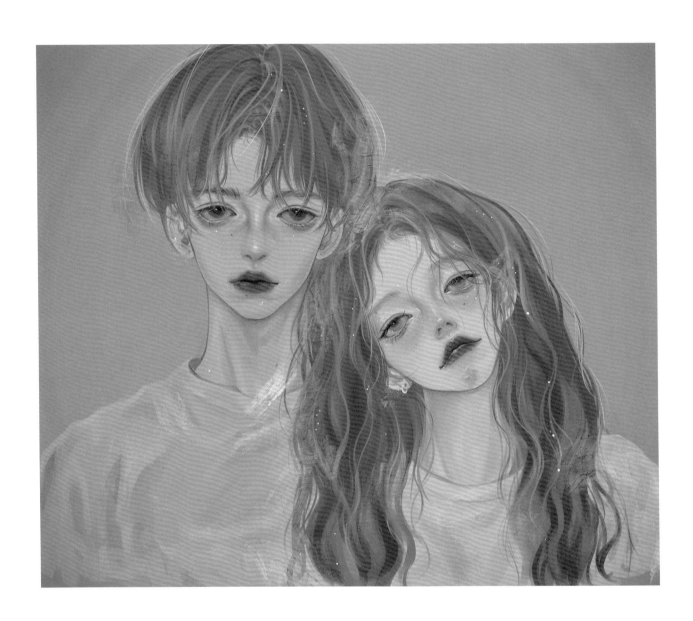

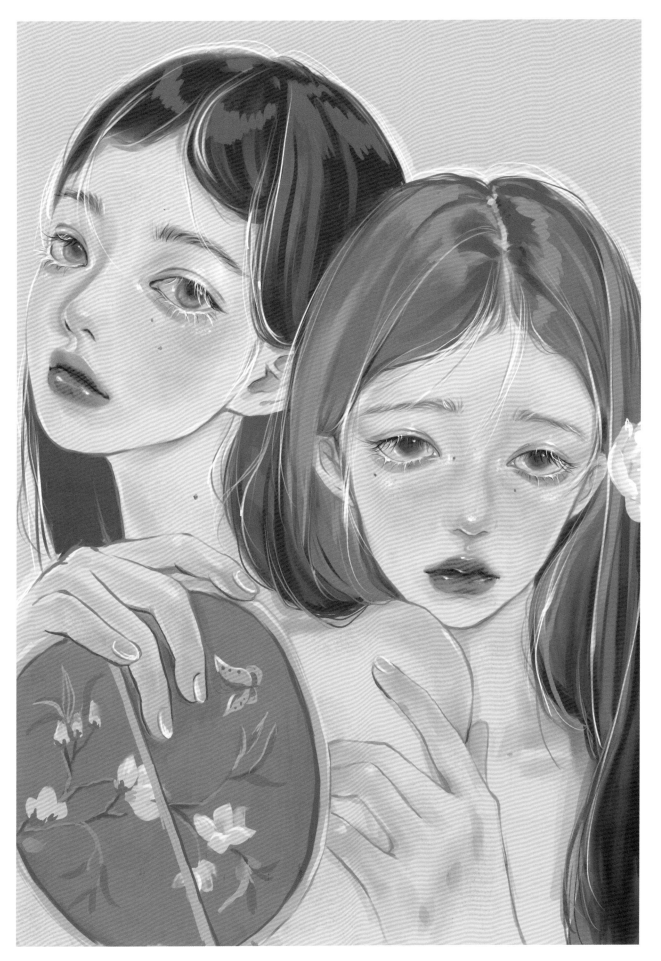

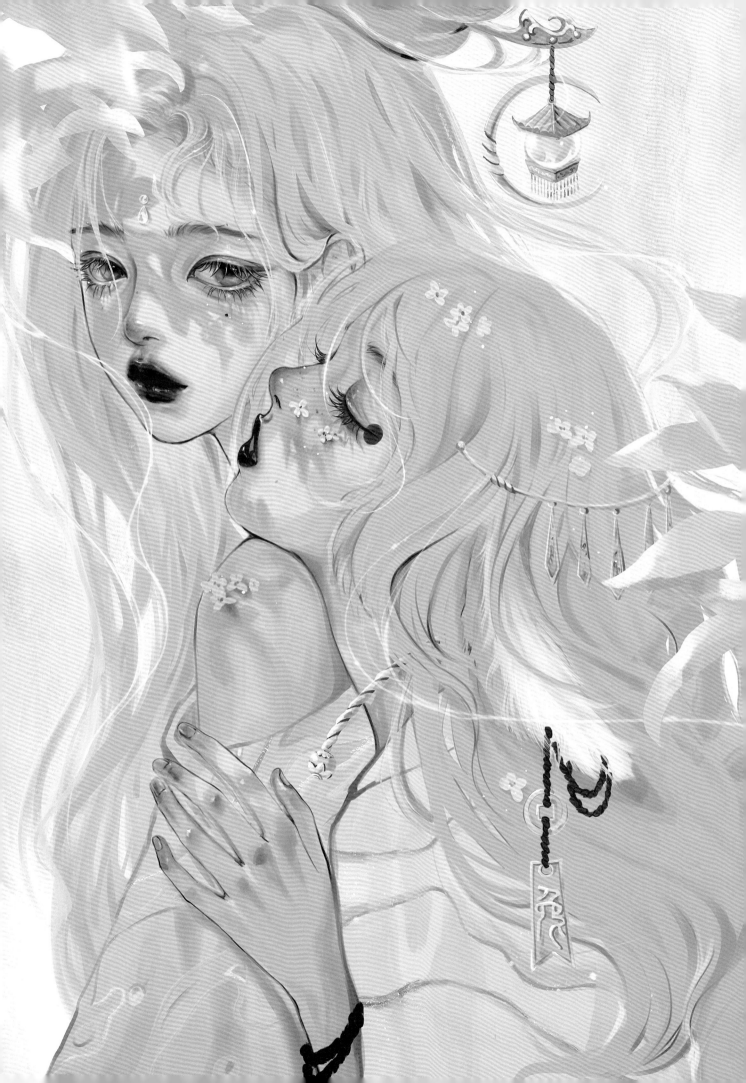

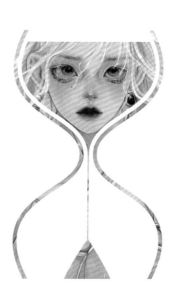

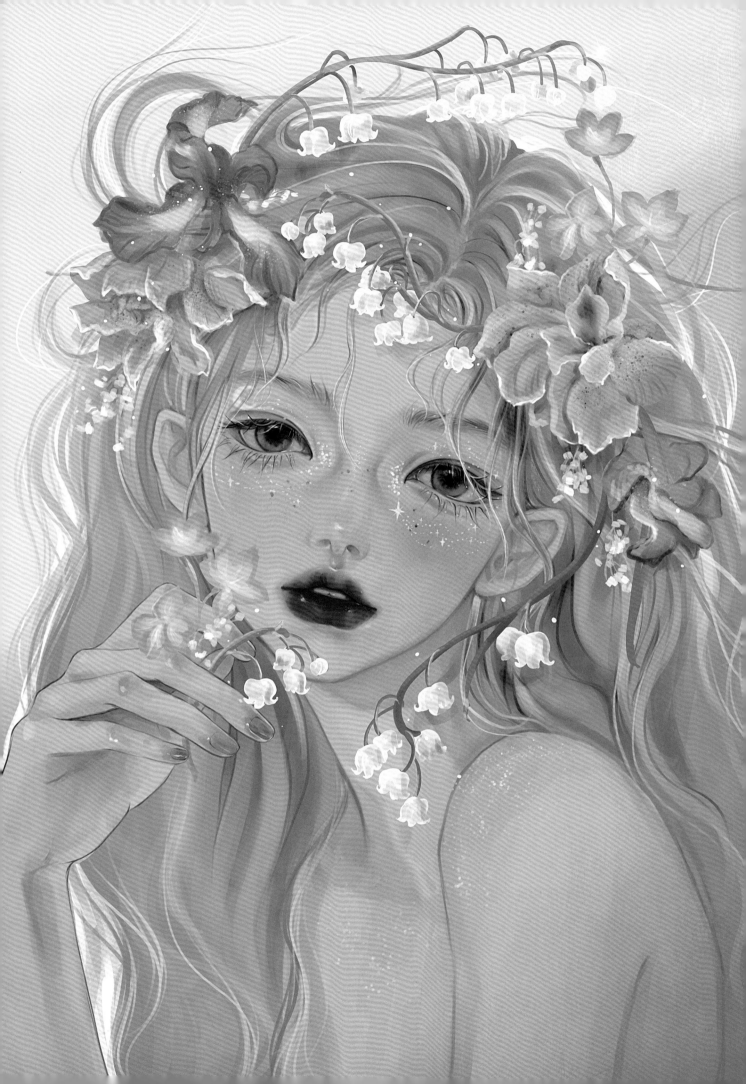

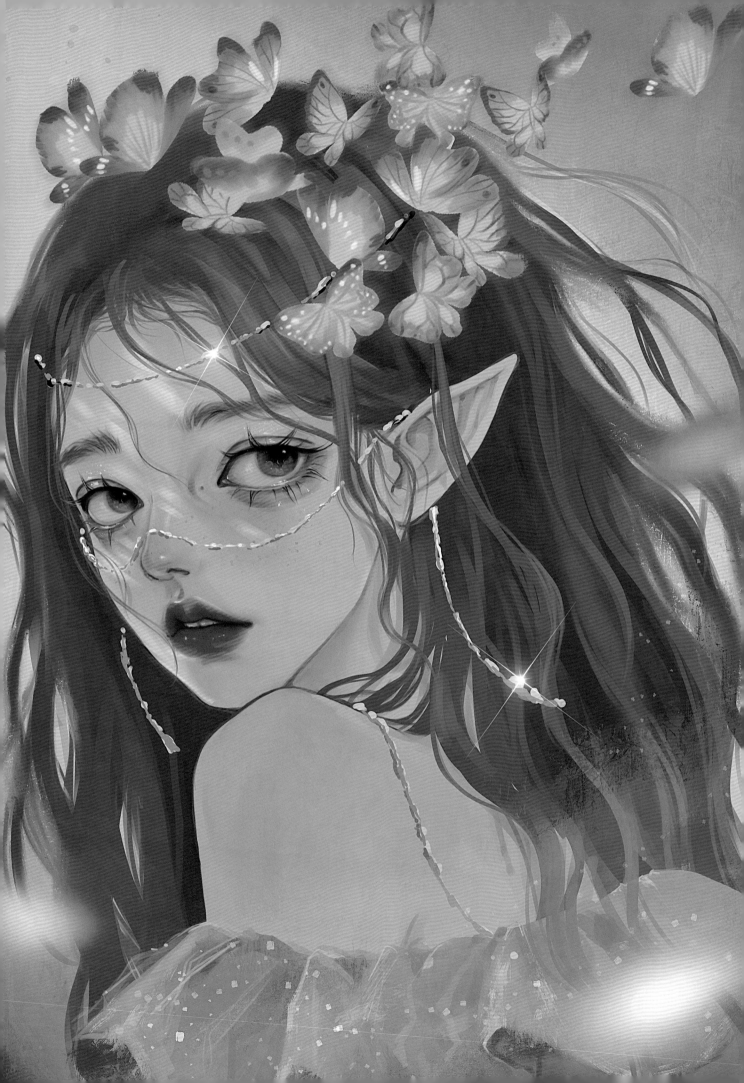

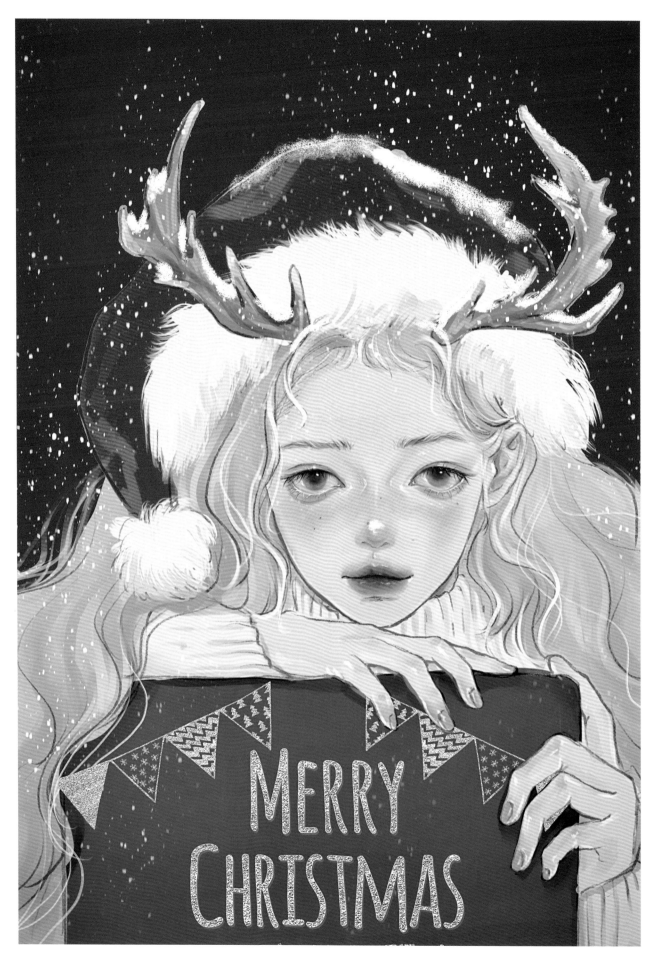

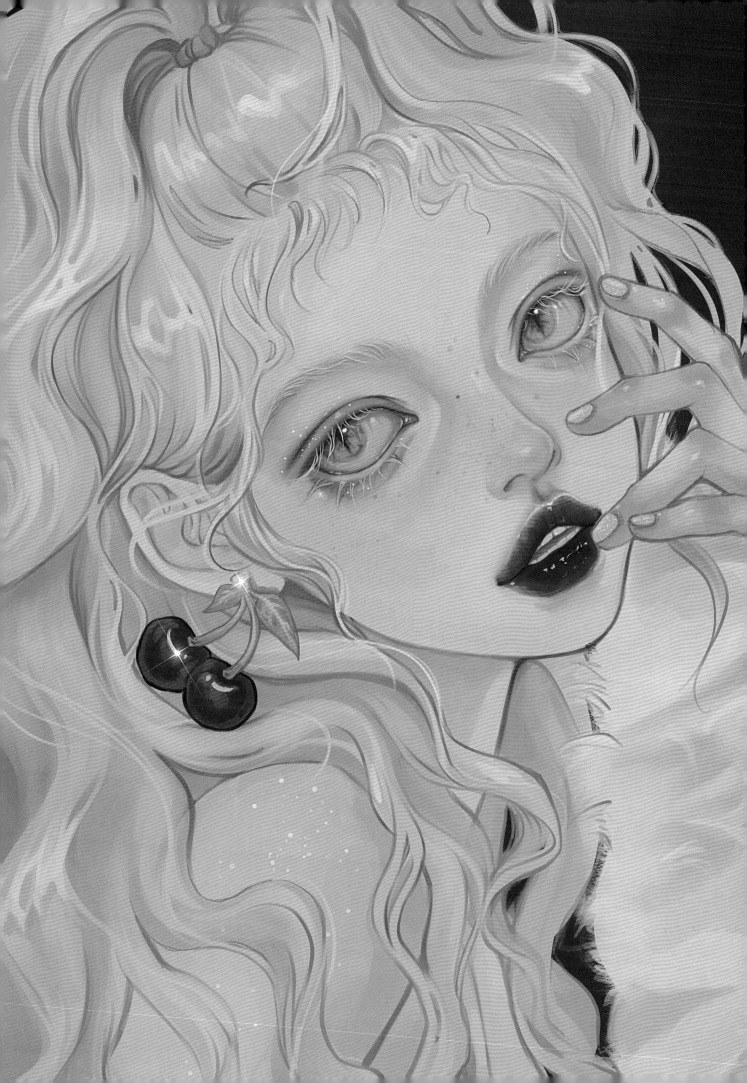

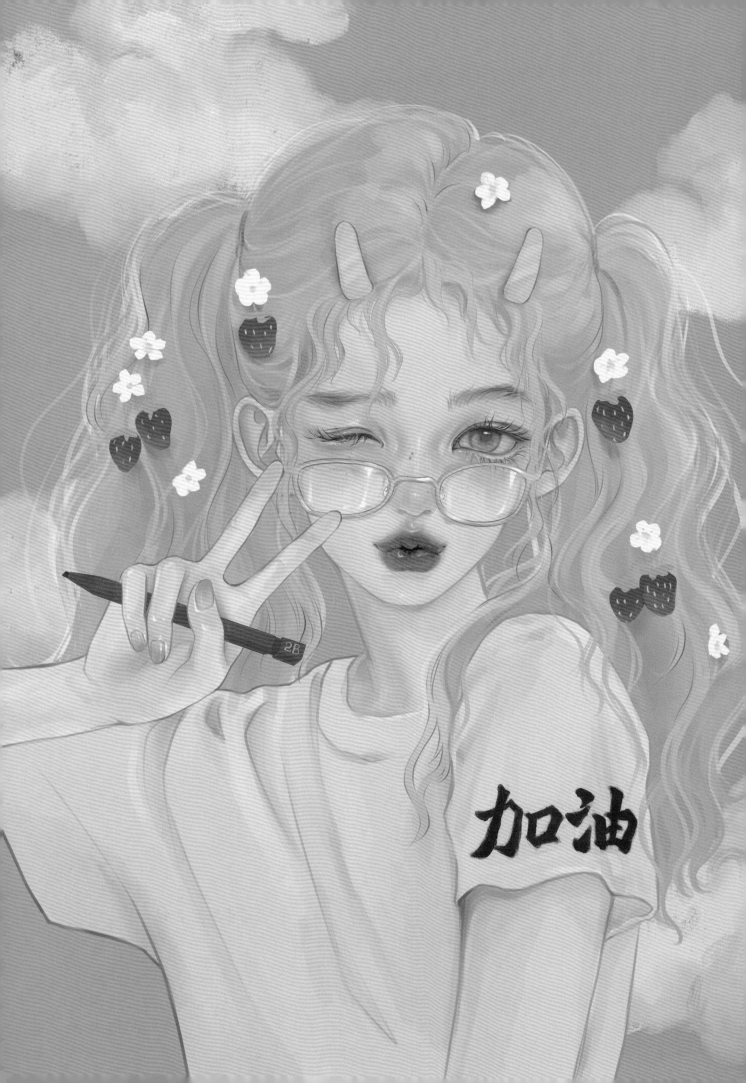

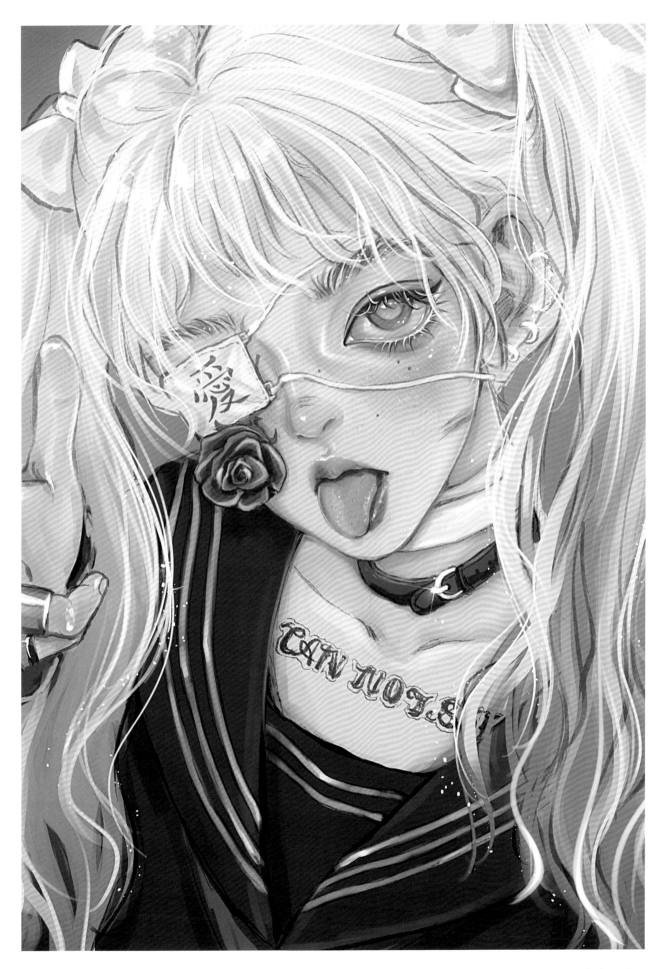

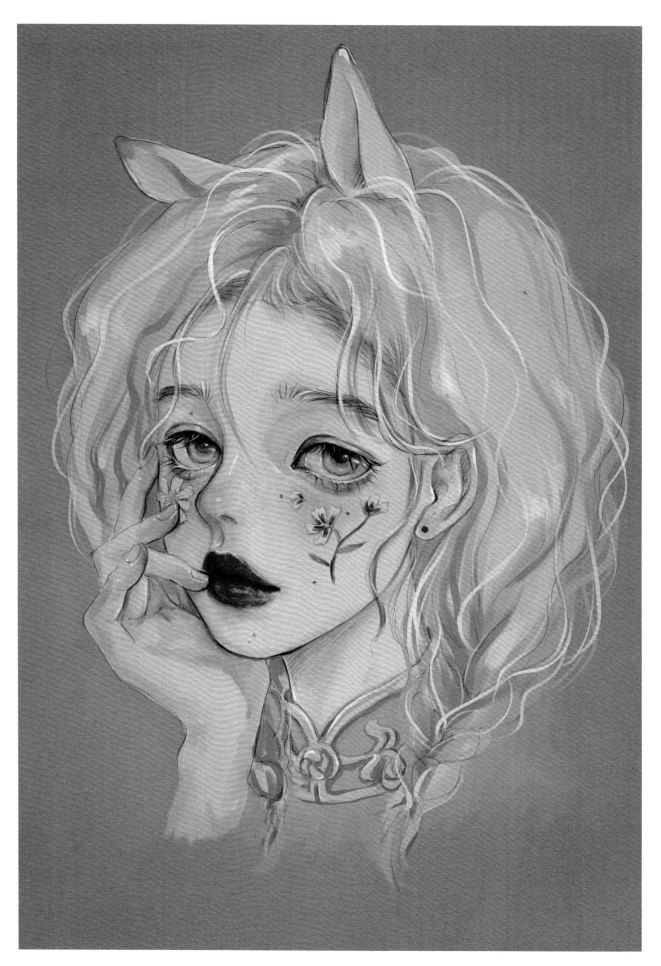

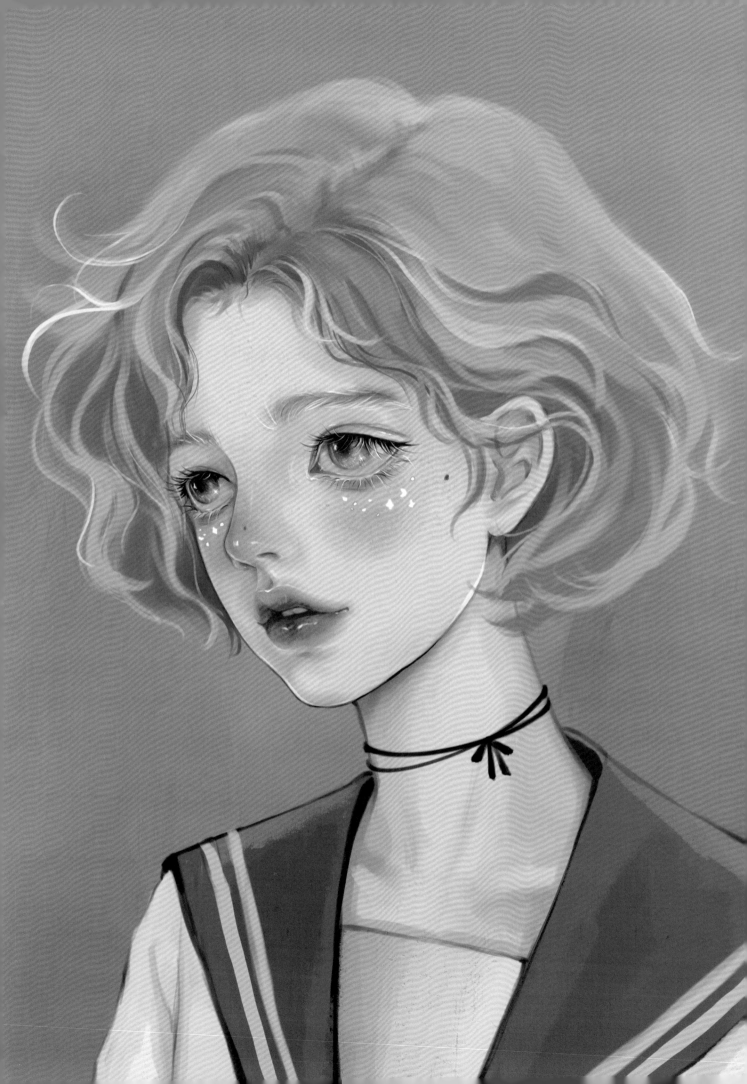

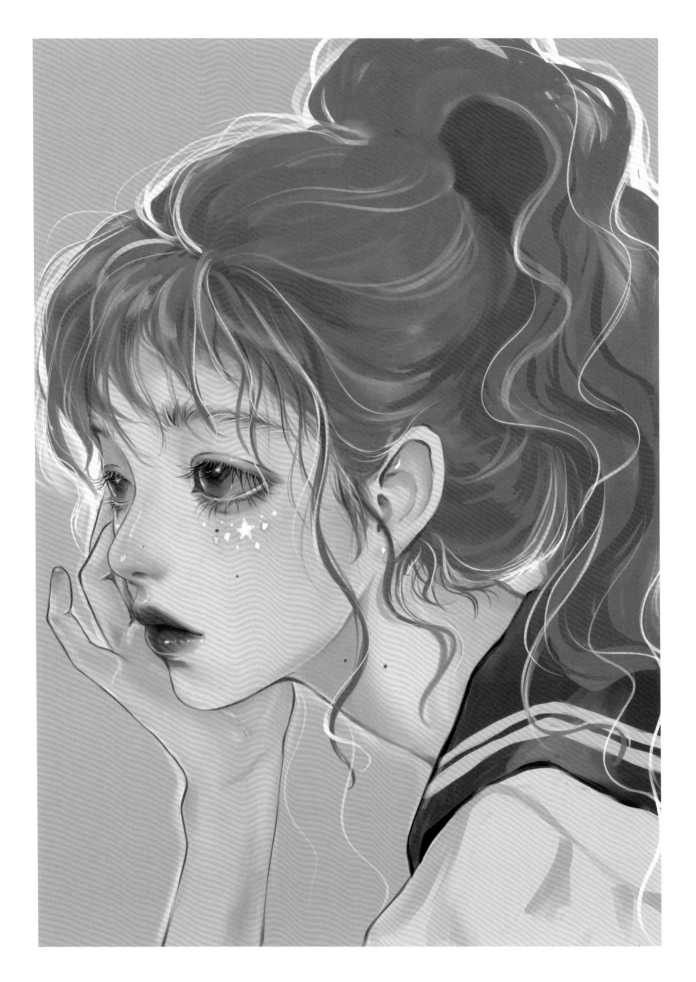

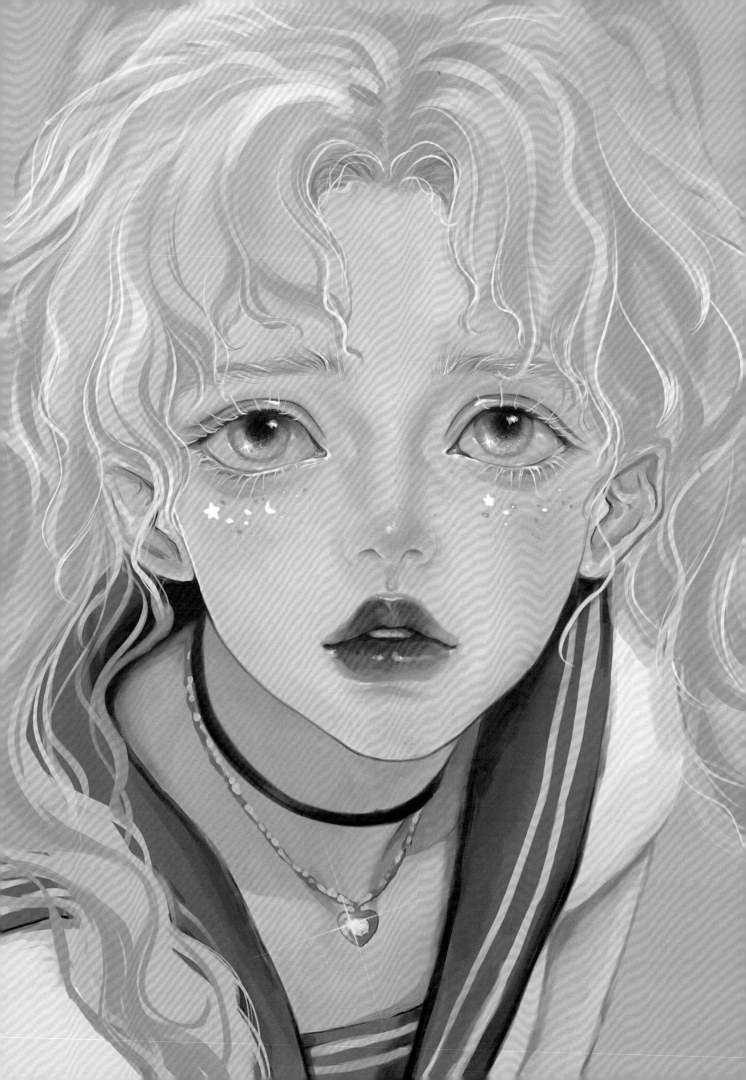

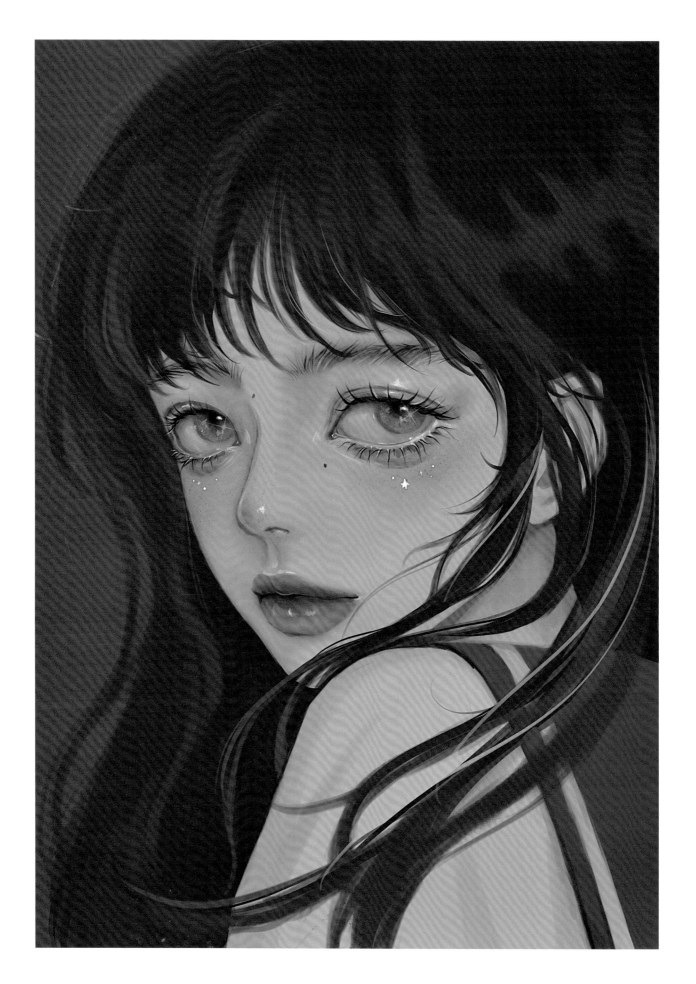

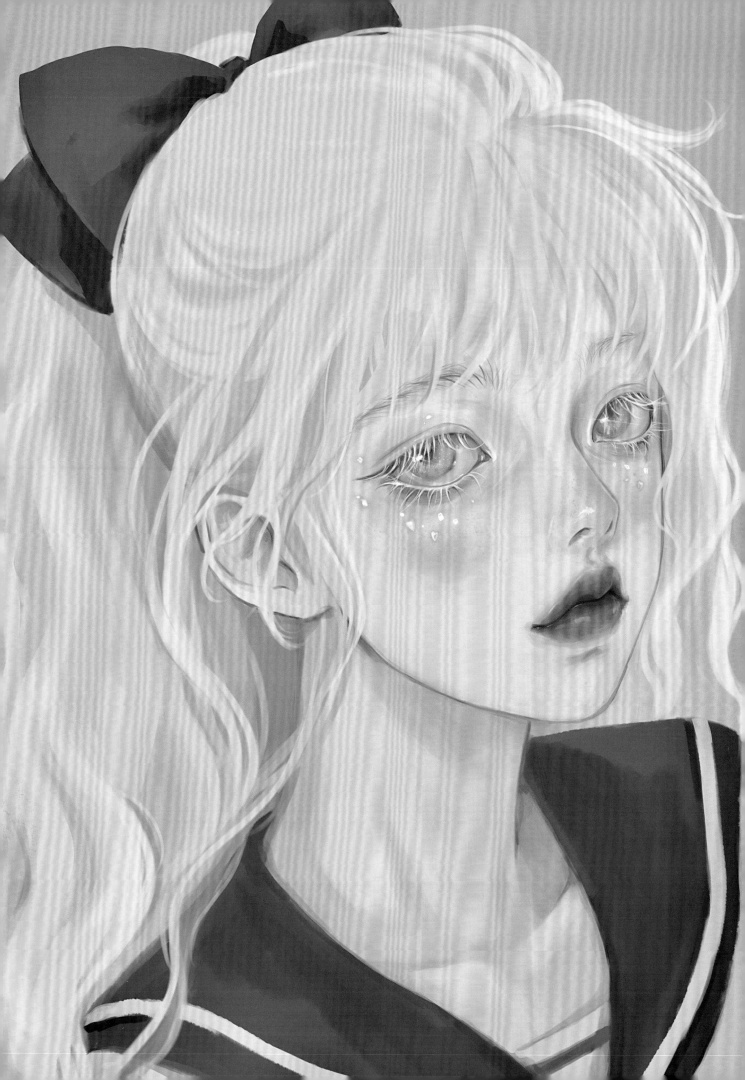

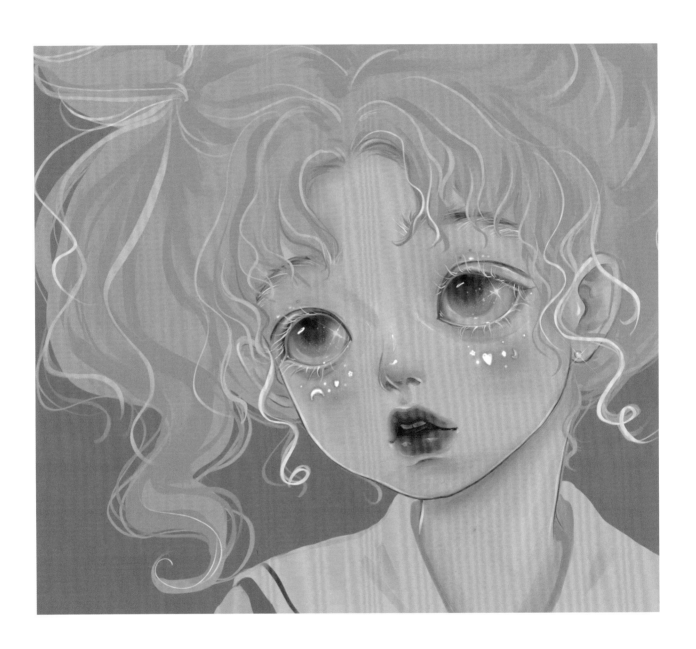

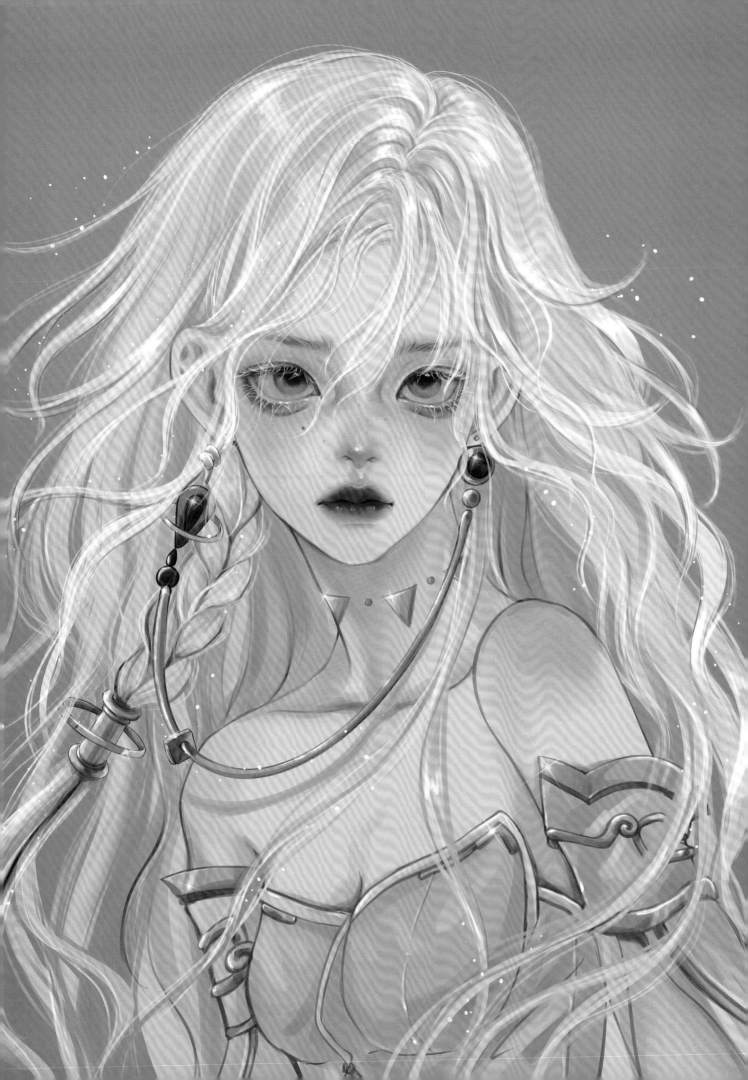

后 记

画画是我自从会拿笔就爱上的事情。

我现在还时常想起那个在胸口垫一个枕头，趴在地板上，画着一个又一个小仙女的小小的自己。虽然也曾在同学录上写过希望成为"画家"或者"老师"，但却在长大的过程中渐渐明白了，所谓"理想"，就像放在心中高高位置的明灯，无论现实如何，它始终在提醒我们想要的到底是什么。

从一名理科生到一名高校艺术设计专业的教师，我也曾做过服装设计，玩过摄影。原本觉得，画画于我，或许就是一个伴随一生的业余爱好而已。然而在每一个画画的深夜，看着心中女孩子们的脸逐渐浮现在画纸或者屏幕上，我仍能感受到儿时那份简单纯粹的快乐。所以，拥有这样一个可以长伴一生的爱好，已经足够幸福了。

没想到有一天，我竟然能看到自己的作品被整理并出版，不求回报的事情却给了我大大的惊喜，感谢这份幸运，也感谢把这份幸运带给我的每一个你。

gua 老师